U0132341

延禧攻略

美學解構

JPC

目錄

三、服裝造型

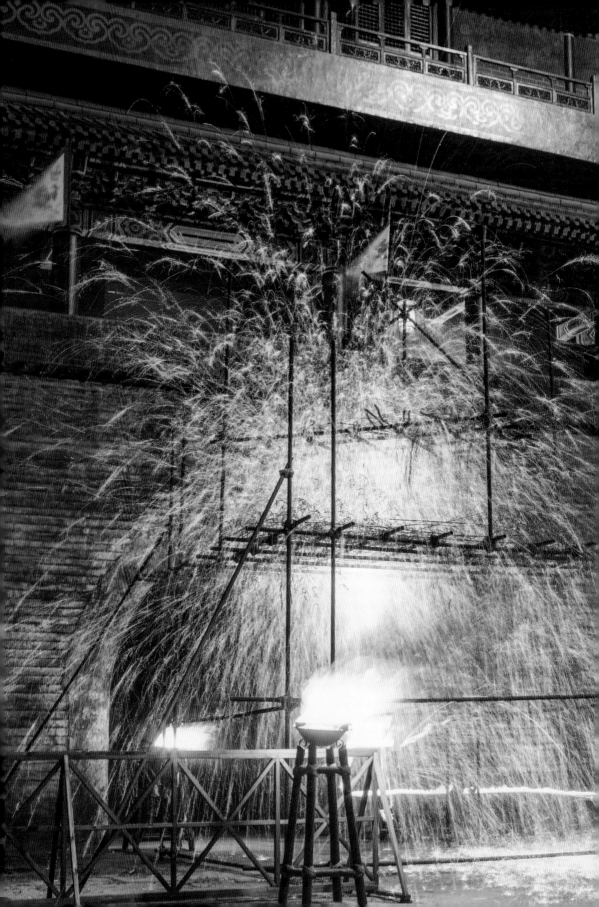

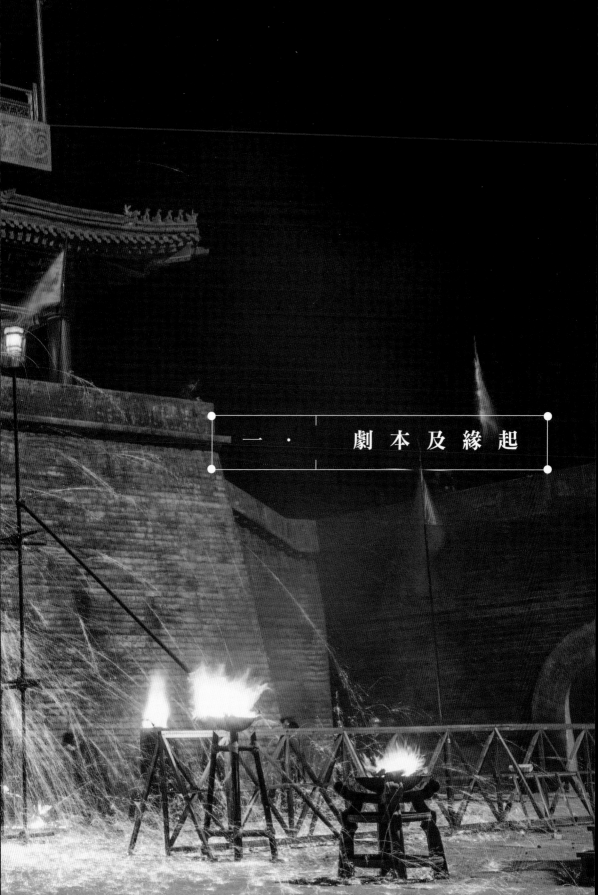

一 · 劇本及緣起

于正：同時給出謎面及謎底

在被問及如何才能拍出一部爆款作品的時候，
于正可能可以同時給出謎面與謎底。

故事之本

好的故事對於于正而言，是一種類程序正義（又稱「自然正
義」）的存在。編劇出身的他對講述的節奏從來有着天然的敏
銳，也對情節的置放一直存有生來的天賦，在他看來，關於情
節的一切都應該順從一種固有的邏輯，這種邏輯貫穿了成年人
世界裡所有參差浮現的法則，而最終又可以殊途同歸至心理學
範疇內，這也很好地解釋了為什麼他的日常閱讀書目中幾乎有
一半都是心理學著作。

因此經他手出產的故事，幾乎都是切實而廣袤的。如果影視劇也
有信史和半信史的分野的話，于正無疑希望自己的作品是前者，
但這也並不等同於對歷史百分之百的復刻，在他看來，編劇更多
的工作是對歷史人物進行精神層面的追躡。

他習慣在構建故事之前，盡可能地尋找多維的史料，才能從不同
歷史文本的切面來準確描摹更立體的歷史人物。在構思《延禧攻

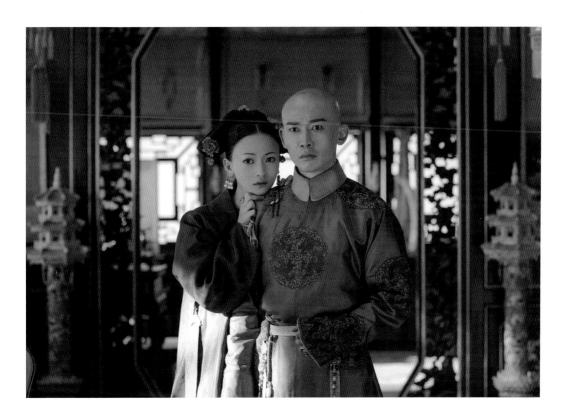

▲ 在真實的歷史中，令妃必然是乾隆萬般心愛的女子，否則以帝王的慣常作風，絕不會有長達數十年的相守。

略》的時候，他甚至依循史書中的記載，去查閱了乾隆的星盤，試圖以當下的星相學視角來解讀乾隆。他也不止一次地猜想乾隆對魏瓔珞的感情——乾隆十三年先是封為令妃，乾隆二十四年又封為令貴妃，繼而是乾隆三十年冊封為皇貴妃，此時孝賢皇后已故，那拉皇后則已經失寵，身為皇貴妃的魏瓔珞自此統領後宮長達十年，又先後育有四子二女，必然是乾隆萬般心愛的女子，否則以帝王的慣常作風，絕不會有如此長期的相守，所以《延禧攻略》的整個故事走向也就以此為座標圓點，盡可能在影視劇層面做到了對歷史的不偏不倚。

于正的敘事信條是，必須讓複雜的人物去經歷簡單的故事，才能最大程度接近真實。在他看來，當下絕大多數影視劇的失敗之處無非是倒置了兩者的關係，在並不能立體塑造人物的前提下刻意安排了複雜的故事，從而導致邏輯上的不暢和觀影體驗的遲滯。在他的理

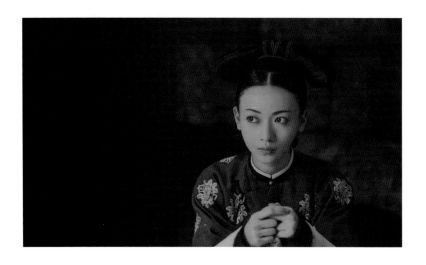

解裡，影視劇必須是真實世界的倒影，這才對觀眾有存在的意義。

很顯然，在廣闊的時間維度裡，一個合格的編劇負責採集當中的豐盛和厚重。既然世間的所有情感都可以在故事中演化為合理情節而存在，觀眾也必然享有隨着情節推動而身臨其境的特權。影視劇的故事雖然一定程度是虛幻的，但卻無時無刻不在傾軋進人們的日常生活，極佳的例子就是《延禧攻略》雖然講述的是清朝宮內的瑣事，但從于正的角度而言，它更像是一部職場戲，主角魏瓔珞在全劇中披荊斬棘，完成個人的進化史，最後成為終局贏家。

但于正完全拒絕用「爽文」這樣的字眼來簡單概括這種酣暢的情節推演，在他看來，這應該是一段在現實中司空見慣的日常故事，在當代的任何職場角落，都有機敏而努力的年輕人在上演逆襲的橋段，於是《延禧攻略》讓觀者不斷感受快意的連貫情節，也就不能被看作是對觀眾的討好，而是對年輕一代的隱秘致敬。

一切故事都必然挾帶隱喻。對于正而言，這種隱喻可以消解時代的橫亙，從而存在於任何時空。編劇和其他非虛構寫作者不同的是，他們時常需要在寫作過程中進行雙面作戰。一方面，他們需

要賦予情節絕對的合理性；另一方面，他們又需要抵抗絕對的普遍性。前者是為了讓故事可信，後者則為了讓故事好看。劇本的創作於是也成為了一種絕無僅有的文體，同時在虛幻和寫實的軸線上反向滑行，又有一個幾近相同並可以自洽的終點，那就是跌宕情節在電視劇中的展現過程，需要顛覆一切假象所具備的特性。

法國詩人波德萊爾（Charles Pierre Baudelaire）用了如下的排比句來形容完成《人間喜劇》（*la Comédie Humaine*）寫作的巴爾扎克（Honoré de Balzac）：「一位小說家和一位學者；一位創造者和一位觀察者；一位通曉觀念和可見物產生規律的博物學家。」這也許可以看作是對編劇的最高要求。

寫故事的人就好像叢林裡的徒步者，而于正顯然是那個在樹幹上不斷做標記的人。

▼ 編劇的另一項挑戰則是用最莊重的體察尊重演員表演時的可爆發空間。儘管編劇有合理的權力去構架一個故事的坐落，然而穿梭其中來完成故事呈現的，卻是演員。

很多個下午，他和徒弟們在他橫店家中的陽台上一起探討劇本。他習慣對着手機裡的語音辨識程式講出一集電影劇的故事梗概，繼而讓徒弟們進行展開續寫。在寫作過程中，他負責隨時完善任何一種細節上的無法推進，徒弟們在寫作遇到阻滯的任何時候也會給他打電話，討論如何讓故事合理繼續。

毛姆（William Somerset Maugham）在解釋什麼是好小說的時候說：聽故事的欲望在人身上就像對財產的欲望一樣根深蒂固。這也許可以用於解釋于正的成功。

很多時候，他全然享受鋪排情節的過程，無法名狀的某種天賦讓他在某些時候會自動擁有類近上帝的視角，賦予筆下人物乖蹇而合理的命運，讓故事可以既綺麗，又不至於落入詭譎。

電視劇的觀看門檻讓它擁有這樣一種特權——可以在最短的時間內觸及更多的民眾，從不同維度外延他們作為人類無法在當下現實中複製的某種感受力，同時給予他們重新發現自我的能力和決心。對於于正而言，這種特權是迷人的，也是他必須堅持創作的某種原動力，更是他為什麼傾力打造諸如《延禧攻略》這類作品的答案。

除了保障觀眾的體驗，編劇的另一項挑戰則是用最莊重的體察尊重演員表演時的可爆發空間。儘管編劇有合理的權力去構架一個故事，然而穿梭其中來呈現故事的，卻是演員。能否在合理的情節內進行收放自如的表演，是需要演員、導演和編劇一同直面的問題，甚至這種協作還包括了觀影時的觀眾。

從這個層面而言，所有藝術形式都是相通的。類型學（Typology）

建築學家阿爾多・羅西（Aldo Rossi）說過這樣一句話：在建築中，每一個窗子都是藝術家和任何人的窗子；而在劇本中，每一個人物也都是編劇和任何人的人物。編劇的靈感並不是偶爾的天外來客，而是浸潤大量感受積累的細密鋪排，於是在近乎史詩般的敘述裡，觀眾才能夠看到厚實的故事和精彩的截面。

美學之源

藝術家並不需要蓋棺定論的評述，他們需要的是永無休止的雜念和漫無盡頭的嘗試。

和構建故事同樣有吸引力的，是構建獨到的美學體系。很多時候，兩者形成一種前所未有的並置，這讓于正願意成為一個製片人，而非純粹的編劇。前者意味着他可以動用更多創作手段將作品推向別樣和極致。對於坊間和行業內所傳言的「于正美學」，他並不以為然，在他看來，他所輸出的作品還遠未讓所有觀眾領略他內心中全部想表達的容量。

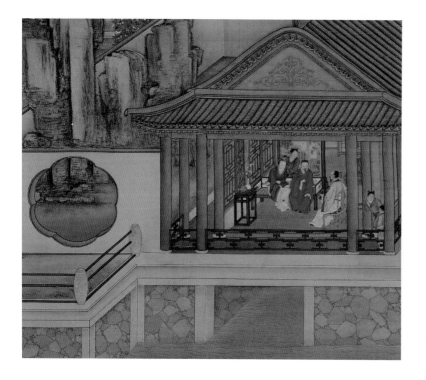

他癡迷於創作不同的美學風格，下一個作品的樣貌，永遠是未知的，他必須留下自己的些微痕跡，但也不能殘存過往的任何影子。這種創作時的雙向嚴苛對於他而言，並不是額外的要求，只是原始的衝動。

于正從來不想複製此前的任何一個爆款，在經歷了幾個不同的創作期之後，他想要進入的，依然只是自己的美學世界。創作之前的能量積累，在他看來是動人的，他也一直相信，所有年代都是等距的，惟有別樣的故事才可以讓人類動容，而講述故事的方式，則可以考量一個製片人願意呈現給觀眾的最大誠意，在此過程中的任何自我否定和反詰都應該被尊重。

他的靈感來自於遠方，來自隔代，來自歷朝。任何一幅無名畫匠的作品都可能啟示一種鋪砌畫面的方式，他於是從古畫中搜尋彼時古人生活的常態，甚至是色彩基調，從而以此為依據描摹整個劇的

畫面。一張古畫內所包含資訊的複雜程度，可能恰似一個星系裡的各種天體位置，而《延禧攻略》最終的整體色調靈感，也來自於絹本設色裡的麥色織物底色與冷色調填色。這種創作方式其實並不罕見，早在上世紀八十年代，舞台佈景大師李名覺和雲門舞集合作《紅樓夢》的時候，就和林懷民兩人在紐約大都會藝術博物館裡討論舞台設計，那些可以隨處觸及的遠古圖騰和古典紋樣，得以肆意地出現在他們的舞台佈景規劃裡。

而對於製作規模更大的電視劇而言，這種處理方式意味着海量的工作。于正有幸擁有最好的團隊，無論是有着多年默契的宋曉濤，還是直至《延禧攻略》開始首次合作的欒賀鑫與姚志杰，以及從拍攝古裝劇開始就在一起共事的林小麗和林安琦，還有從頭至尾都在同一個美學頻率的導演惠楷棟，都協同于正一起完成這項在業內鮮見的壯舉。

他和置景團隊以及人物造型團隊的溝通在外人看來空靈而佛系，他給出想要的方向，可能是一幅畫卷，也可能是一個文物照片，此中所傳達的資訊在他看來是豐富而細密的，需要最默契的對接。同時于正也給出大量自由，這種自由一方面在於創作空間，一方面也在於預算。為了保障服化道（服裝、化妝、道具）的細節得以呈現，于正投入更多成本優化服化道，甚至可以為此捨棄一個具極高人氣的演員。在《延禧攻略》的演員中，除了吳謹言和許凱這些本就隸屬歡娛旗下的藝人以外，大部分都是他的多年好友，比如秦嵐和聶遠。對於一個製片人而言，這是凌厲而果敢的決定。

這也可以更好地解釋為什麼《延禧攻略》不計成本地使用了那麼多非物質文化遺產的民間工藝，包括緙絲、羅、雲錦、刺繡、掐絲、

◀▼ 清代畫家任熊所作的《十萬圖冊‧
萬點青蓮》，無論是色彩還是構圖，均成
為劇中一幕的致敬對象。

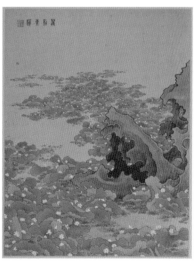

點翠，絨花和打樹花等等。在于正看來，任何一種民間工藝都有獨到的傳承和發展，而電視劇龐大的規模，正好可以恰如其分地容納它們，甚至成為情節的重要推動元素，比如 2019 年開始拍攝的另一部以唐朝為時代背景的新劇《大唐女兒行》中，綟襉繡就會成為重要的情節點。從另一個層面而言，影視業的從業者也有機會以一己之力將古老手藝帶給當代觀眾，絨花的復興就是一個例子。在史書的記載中，富察皇后為了節儉後宮用度推行在頭飾中使用絨花，而這一技法在當下已經幾無傳人，劇組輾轉找到南京的非遺傳人趙樹憲，復刻了故宮博物院所藏的頭飾，而隨著《延禧攻略》的熱播，絨花藝術也受到關注，趙樹憲甚至收了多個年輕徒弟，這在之前是不可想像的。

對於創作團隊而言，想要讓影視劇組和民間藝人合作，需要的是最基本的尊重、上佳的際遇以及動之以情。由此，一代一代傳承的手藝與絕活，才會出現在影視劇中。而和其他藝術家的最大不同，也許是影視劇工作者更在意自己的作品是否最接近生活的本源，並且他們樂於最大程度地為觀眾呈現來自日常的細節，從而直達緘默的感動。

于正宣稱自己迷戀所有手工藝，如果你對《延禧攻略》有一定程度的關注，就會明白這絕非是為了宣傳的虛言。劇中的某一件點翠飾物，都可能是他花重金在民間市場收集的真正老物件，更毋庸說那些藏匿在場景裡的滿目琳琅。

他最樂意傳達給觀眾的，是滿格的誠意。雖然小熒幕上的細節可能鮮有觀眾留意，他依然願意為此耗費巨資，比如在 2018 年末開拍的《鬢邊不是海棠紅》中所有服裝都使用了手繡，這意味着在開拍前的大半年，最嫻熟的繡娘就要開始勞作。

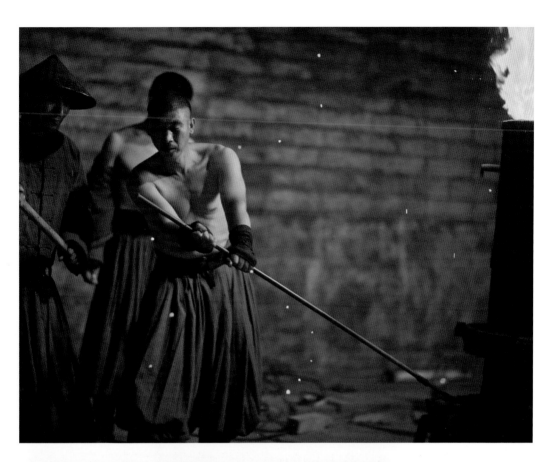

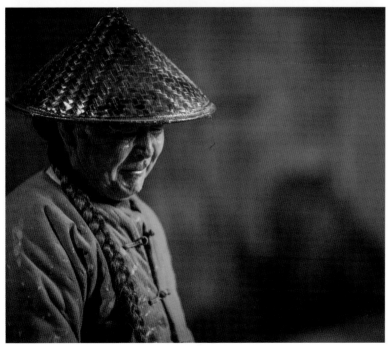

▲◄ 本章扉頁便是打樹
花的場境，打樹花的原
理是將熔化的鐵水潑至
高聳的垂直城牆上，從
而形成視覺上的震撼與
驚艷。這種由中原先民
在冷兵器時代原創的締
造奇觀的獨有方式，在
當下幾乎失傳，唯一可
以完成這一技藝的六位
老者在劇中為觀眾呈現
了這一瞬間景觀，而這
也是《延禧攻略》劇情
轉折的一個重要橋段。

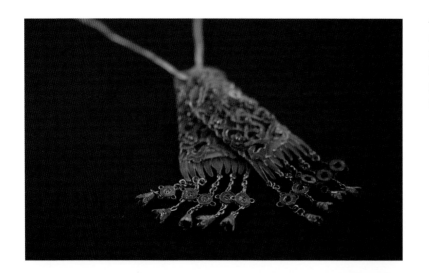

◀▼ 劇中的某一件點
翠飾物，都可能是于正
花重金在民間市場收集
的真正舊物，更毋庸說
那些藏匿在場景裡的滿
目琳琅。

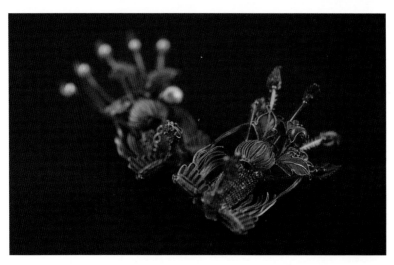

怯魅之逸

從某種角度而言，他是行業裡的反抗者。

他在微博上引用了路易絲‧布爾喬亞（Louise Bourgeois）的句子，「雖然我的作品進入了市場，但我對市場毫無興趣，我只關心我作品的品質。」這也許可以看作他反抗精神的某種注腳。

在他看來，倚賴資本的潮水而完成製作的速成法最終只能是一種夕照，無法生成真正的作品，而他始終希望自己出品的戲劇可以撫慰人心。他對合格的製片人有自己的定義：懂劇本、懂導演、懂美學、懂表演，才能拍出一部有自己強烈風格的劇集。而在這個過程中，最重要的是保持初學者心態。

他近乎執拗地在開拍前用大量時間和演員一起圍讀劇本。他主張表演是在知道發生什麼的情況下真實體驗的過程，而不是演繹體驗的過程，也就是表演必須永遠處於當下的狀態，劇本的圍讀則可以讓演員集體漸入真實體驗。

創作從來不是慣性的，也不是凝固的，甚至不是清晰的。

如果說對《末代皇帝》的觀影讓于正體察到，來自外來者視角的注視也許比常駐民能看到更多入口，而他作為中華文化中的常駐民，則選擇了考據作為全新的窺探方式。在海量的歷史文本中，他發現了諸多陌生的切口，由此故事的講述也會引入新意，這不僅會給作品帶來不一樣的質感，也會橫生趣味。最直白的例子就是，對乾隆審美的揶揄在《延禧攻略》裡多有閒筆，甚至置景團隊還為乾隆几案上的幾方印章，花了大量精力翻閱史料以寫實刻

畫。這種閒筆的穿插，在一定程度消弭了正劇傳統制式，也讓《延禧攻略》自成一種獨到的正劇，因為幾乎所有細節都在刻畫真實的歷史，而並非以慣常的旁白立場來讓演員們集體出演某一段歷史故事。

藝術家總是會有某些不謀而合，尤其是在視覺領域耕作的藝術家，就好像視覺藝術家陳曼說她想做一個翻譯者，用視覺的語言翻譯中國傳統文化，對於于正而言，也是如此。復興傳統文化一直是他深重的執念，就好像《延禧攻略》使用了如此之多的非遺，而《鬢邊不是海棠紅》着力於弘揚京劇文化，之後的《大唐女兒行》則濃墨重筆在絍褶繡一樣，于正未來想涉足的可能還有古詩詞、美食、中醫和建築。傳統文化有似無垠的星空和浩渺的宇宙，而影視劇工作者要做的，可能只是等待流星的滑落和記錄彗星的掠過。

于正不止一次地自嘲他太了解這個時代的觀眾想要什麼，也早已不缺叫座的作品，所以對他而言，如何自覺地不討好觀眾可能才是最難的命題。惟有將自我複製的本能從創作中析離，才可能誕生被觀眾記得的作品。

他說希望未來每一部戲的美學，都可以用最簡練的詞彙來形容，這種期待如此烏有，卻又如此繁盛，在聚訟紛紜的評價裡，于正更想做的還是一個單純的創作者，在橫店每一個片場陸離的燈光下，他一再用行動完成自辯。

▲▶如果影視劇也有信史和半信史的分野的話，于正無疑希望自己的作品是前者，但這並不等於同對歷史百分之百的復刻，在他看來，編劇更多的工作是對歷史人物進行精神層面的追躡。

一切由信念感領航

—— 吳謹言

在演繹中切身體驗無限的時空流逝，可能是演員才有的特權，而唯一可以賦能這種特權的，是整個團隊為你打造的那種真實感。在《延禧攻略》的拍攝中，任何一張桌子、一把椅子、一個花瓶，甚至魏瓔珞宮女時期在繡坊的那些針線道具，以及我穿的所有戲服，尤其是瓔珞成為妃子以後的那些便服、常服、吉服等等多套風格不同的衣物，和每套所配的手執團扇與壓襟，都恍若彼時。這種最大程度的逼近真實，讓我甚至有了「我就在清朝後宮」的錯覺。在充分信任周遭的所有以後，我會下意識地放鬆，從而更專注表演本身。

在拍攝中，《延禧攻略》幕後的每個團隊成員都認真對待手上的工作，所有人幾乎都有着近乎執拗的信念感，對於清宮電視劇的規模而言，要做到各種細節都細緻且嚴格，意味着巨大的工作量。比如說在後宮中，宮女、妃子和皇后的穿戴都有等級的區別，包括衣服的顏色和材質、紋樣與飾品；每套戲服都很不一樣，多樣的傳統刺繡針法躍然其上，顏色也經過精密的推敲，既要和背景協調，又要暗喻人物性格與終局走向。

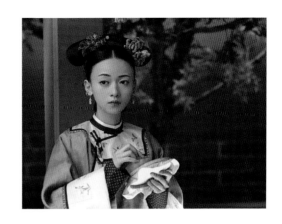

▶在于正看來，吳謹言的表演可以承載一切想像，因而在劇本籌劃階段，他也可以在魏瓔珞的人物特質上肆意創作，對於製作人而言，這種罕有的暢意需要由演員和所有幕後創作者協同完成。

精準的服化道會讓演員瞬間入戲——在繡坊身着素服的時候，我覺得自己就是普通的宮女，而當穿上厚重多層的嬪妃戲服時，我覺得自己就是延禧宮的主人，這個人物就在你身上，這是很多場戲的切身感受。

我也會在戲前做功課時，尋找一些來自隔代的啟示，比如清代留下很多描述彼時後宮生活的畫作或者其他藝術品，有乾隆年代，也有很多其他年代，無論乾隆的狩獵圖，還是他本人和妃子們的多幅畫像，其間不經意流露的細節都會以最貼近史實的立場講述那個年代的獨有故事。當服化道老師們依照那些史料為演員準備了精準的全套服裝和道具，甚至妝容上的眉毛都和令妃的畫像幾乎一樣的時候，我顯然也有更多理由相信自己就是魏瓔珞。能夠身處這樣的劇組，對我而言是幸運且幸福的。

瞬回大清

—— 蘇青

清代古畫裡的人物神態，民國早期老照片裡的人物身段，都會給演員帶來視覺上的衝擊，繼而在心裡默默模擬所飾演角色應該有的樣子。在接到劇本之後，我往往會一再細看這些史料，不管是面兒上的還是裡子裡的東西，都會給我帶來不同程度的收穫。

不過，功課做在表演之前，真正進入角色的時候，可能需要卸下所有功課。這聽起來很矛盾，真正做起來也並非易事，不過作為演員，這恰恰可以時常讓我摸索到表演的魅力和樂趣。以真實方式貼合劇本年代的妝容、服裝、美術甚至道具，能讓演員更快進入劇本的時空，感受到自己確實自然生長於那個年代，這是外部環境可以給演員帶來的幫助。當真實的感受和信任誕生之後，演員就會自然而然地投入角色，而帶入感越強，你也就越相信你演出的故事是最大程度趨於真實的。

入組《延禧攻略》以後，最大的感受是大家相互之間的那種信任感——無論導演和演員之間，還是演員和演員之間，這種氛

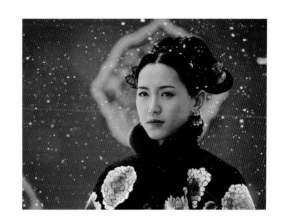

▶爾晴是一個矛盾而複雜的人物，她在感情中所遇到的問題來自多層面，並且幾乎都是無解的。她是無助的，同時是不可原諒的。但在蘇青看來，這個角色的多元在某種程度上打開了她的自我邊界，也讓她看到了職業生涯中的更多可能。

圍特別放鬆和舒適，也更容易在表演上刺激對方，從而互相成就。我個人的感受就是，在對手戲時，如果全身心去感受對方拋給你的一切，自然就能給出最真實的感受和反應，而能夠做到如此的前提就是，必須充分彼此信任。

對我來說，最難忘的應該是爾晴被賜死的那場戲。她因愛而不得，所以不擇手段，而終局又是無盡悲涼的。最後那場戲承載了非同尋常的壓抑和釋放，可惜在最後的播出版本中有所刪減，大家沒能看到完整版，這也一直是我的遺憾。感謝爾晴這個角色，打開了我的邊界，讓我觸碰到了自己的另一種可能，也讓我可以更勇敢地去嘗試跨度更大的角色。

對於所有演員而言，在劇碼中的演出，從本質上來說，可能與大人們過家家無異，只是看誰更認真更投入，因為只有走心的表演才能令觀眾有共鳴，也最能引發震撼。我會繼續在摸索中前行，在我看來，演員是一個偉大的職業，而我既然有幸從事這個職業，自然應該在以後不斷呈現更有厚度的表演。

二 · 置 景 及 拍 攝

欒賀鑫、姚志杰：
鬼魅感成就彌散清宮的隱喻

和其他任何門類藝術家都不同的是，
影視美術創作者需要時刻警惕自己成為畫面的主角。

他們打造的是故事得以順利發生的空間以及與歷史相符的年代，只
有當他們的存在被完全忽略時，才恰恰說明他們的工作幾臻完美。
因此他們的處境很多時候存在矛盾，一方面他們需要時常強調
細節，另一方面則要弱化自己的存在。對於清宮戲而言，這種
矛盾還存在於另一個維度——既要執行完全遵照歷史的復刻，
還要實踐從未有過的創新。前者可能是一張几案或者一處門簾，
後者則可能是搭景時打造並不寫實的空間結構，讓前所未有的
拍攝機位成為可能，繼而完成不落窠臼的清宮鏡頭。

雖然他們此前操刀的清宮戲早已成為經典，但在《延禧攻略》
中，欒賀鑫與姚志杰還是想呈現史無前例的畫面，與之前在熒
幕上所出現過的所有清宮形成分野。但這種嘗試不能以刻意告
終，而應該以最貼地的姿勢接近那個年代的生活本身，同時幫
助導演和演員一起深化人物。

欒賀鑫與姚志杰的工作室駐紮在橫店的腹地，在過去幾年裡，
他們陸續出產了幾乎可以代表內地最高水準的美術製作。《延

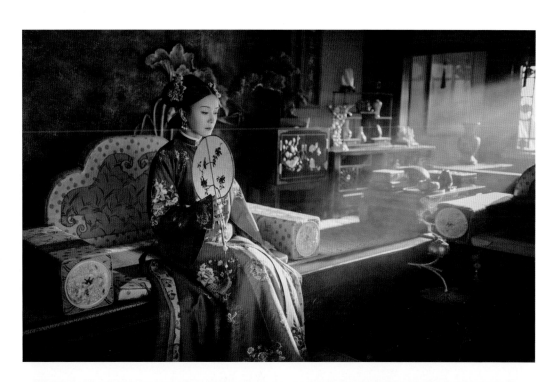

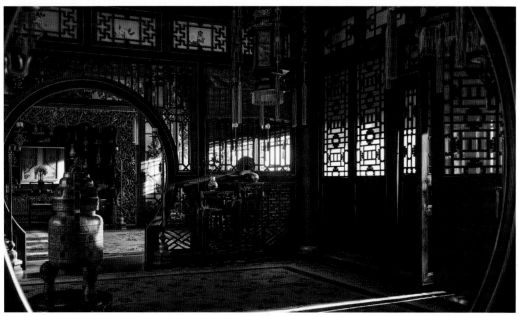

▲ 因為《延禧攻略》劇本故事所營造的迷障,也因為
清宮本身所彌散的隱喻,鬼魅感成為了一個幾乎可以貫
穿全劇的視覺質感。而欒賀鑫與姚志杰又將大量在清宮
實體建築內朝南的窗戶置入搭造的室內影棚裡,再佐以
燈光師精準模擬的自然光,最終微妙地呈現了類似電影
畫面的膠片顆粒感。

禧攻略》是他們與于正的第一次合作，在籌備的初期，他們先描繪了一百五十多張氛圍圖。按照以往的習慣，在接到新劇本之後，他們首先將其中的關鍵場景演化為充滿細節的氛圍圖。這些手稿內的信息量也是密佈的，每一個場景裡不但包含光線脈絡與家具擺放，同時挾有具儀式感的人物走位與夾雜着故事感的佈光提示。更為重要的是，這些手稿可以清晰地向團隊內的所有部門展現最終的調子風格，在靜態上迅速類比成片調性，從而讓一切與之有關的討論得以落地。

在和總製片人于正以及主理造型設計的宋曉濤討論過後，鬼魅感成為了大家一致認可的關鍵字。因為《延禧攻略》劇本故事所營造的迷障，也因為清宮本身所彌散的隱喻，鬼魅感成為了一個幾乎可以貫穿全劇的視覺質感。於是欒賀鑫與姚志杰接下來要做的，就是調用來自東方的不同美學元素，實現這種構想。無論是充滿東方意味的中軸線美感，還是中國傳統繪畫裡的留白意識，抑或散點透視所帶來的視點游離，以及通景畫所帶及的虛幻，都被等量或適量挪移進了《延禧攻略》的創作中。

每一張氛圍圖，都可能是欒賀鑫與姚志杰在工作室徹夜討論的結果，他們會在討論的最開始進行不着邊際的肆意想像，再一點一點回到剛好的尺度。很多個午夜，他們親歷了奇思異想成為影視劇畫面的過程，也設身處地體會了故事裡不同人物的心境。

在他們看來，讀完劇本之後的第一感受是永遠需要被保護的，因為它最接近準確。第一感受距離靈感最近，幾乎等同於靈感，因而如何盡可能多地在第一感受裡抓取細節，也許才是關鍵所在。因為在此後優化方案的過程中，無論是肯定原計劃還是推翻原計劃，創作者都會不自覺地被外來的資訊影響，從而從第

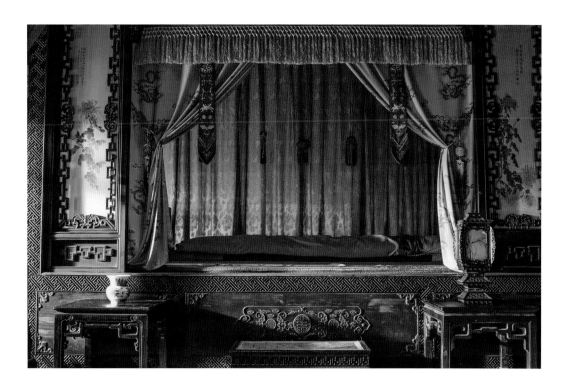

▲ 用紅茶水洗過的布料呈現了極致而恰好的做舊質感，床榻上的流蘇與絡子，則同步進行了隔代的寫實。

一感受中抽離，繼而所有的創作意圖都不再享有原初的準確性。

除了不可預測的靈感以外，一個合格的影視美術工作者需要的，是不可想像的工作時長。他們必須以最巨量的耐心查找海量的清朝文獻和古玩古董資料，同樣也需要用最謙卑的態度來說服老藝人用令人咋舌的工期為他們製作高難度的道具。

欒賀鑫與姚志杰始終認為，影視美術作為實用美術中與觀眾距離最近的分支，需在作品裡貫穿生活場景感而非戲劇舞台感，因此幾乎沒有任何設定可以憑空存在。即使一縷煙霧，在清宮裡也享有充分的合理性，彼時的紫禁城並無下水道，香爐成為生活必需品，而非僅作裝飾，所以煙氣的彌散也應該是終年的。

很多時候，他們直面的命題是多元而立體的，也是細碎而凌亂的。任何一件家具漆面所反射出的光澤都需要全程操心，既不

能盲目做舊，因為當代看起來古老的文物在清代被使用的時候，其實並不會太過老舊，也不能讓過於現代的油漆工藝侵擾了畫面的古樸，如何讓物件上的包漿準確表達對應的使用時長，如何讓恰好的肌理適時顯現，就成為考量置景師心性的關鍵。好在他們有磨合多年的施工團隊助力，經年的默契配合讓每一個木工和漆工都可以在簡短的交代之後，用最匹配的工藝呈現最符合要求的歲月感。

漆面可以用不同材料在短時間內做到人工擬刻的包漿效果，這也是古玩市場過去曾有的慣技，技法相對成熟；而布料的處理則無方可尋。清宮劇場景涉及大量床榻，床品的質感一直困擾着團隊，在他們看來，任何當代布料都會不自覺地顯露一些「賊光」，無法安分地在清宮的畫面裡呈現彼時的故事。在蘇州的一次布料尋訪中，一位老師傅無意間告訴他們，只要經過紅茶浸泡，布料上的「賊光」就會片刻消失，從而彰顯一種既似前朝但又並不老舊的特殊質感。至於床榻上的流蘇與絡子的工藝，則是在義烏偶遇的另一個老師傅才會做的。因為產量很少，涉及的色彩又繁雜，最開始老先生並不願意動工，直到他知道這些是為了復刻清宮的景象，才答應下來。而在最終呈現的畫面中，這些流蘇與絡子就像幾個世紀之前已存在一樣。

相比故意以超然表現力來抓取觀眾的注意，欒賀鑫與姚志杰更迷戀的是從生活中抓取細節，來進行平實而動人的二次創作，因為後者可以贏得觀眾不經意間的感嘆，從而更快直達感同身受的境界。他們始終堅信，在影視美術創作者的全部工作中，克制可能遠比浮誇重要。唯有最接近真實，才能讓觀眾於觀影時獲得最真切的會心。

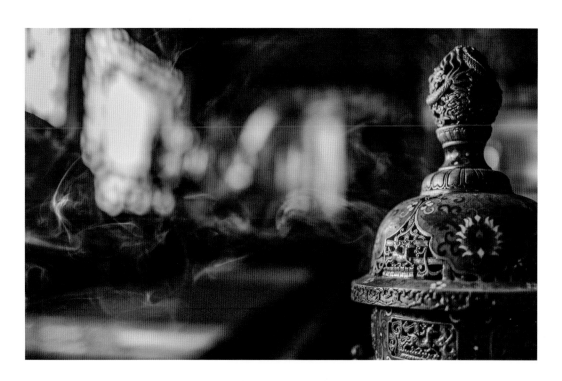

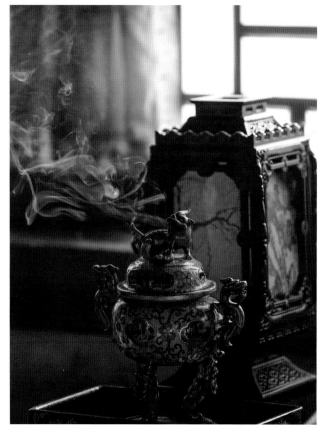

▲▶ 即使一縷煙霧，在
清宮裡也享有充分的合
理性。彼時的紫禁城並
無下水道，香爐成為了
生活必需品，而非僅作
裝飾，所以煙氣的彌散
也應該是終年的。

繡坊

繡坊的戲份其實並不多，但考慮到其在開篇的重要位置，幾乎可以奠定整部作品的視覺基調和美術高度，欒賀鑫、姚志杰與于正討論之後，還是決定進行搭建。而這也成為耗時最久的一個場景——經歷了兩次設定上的推翻和四個多月的持續搭建。

為了更名正言順地遠離清宮劇的窠臼，也為了更合乎歷史邏輯的演變，繡坊被設定為一處明朝的遺跡，在前朝是染坊，到了當朝被改建成繡坊，於是有了長滿青苔的染池，也有了無人光顧的枯井。而柱樑的關係和樑架的關係，都理所當然地加入了明式佈局理念，從而營造了有別於其他任何清宮劇的空間質感。空間功能的迭變也會產生很多有趣的張力——前朝蕭瑟的染坊裡聚集着當朝最嫻熟的繡女。

在空間結構的打造中，跨度感也被刻意植入了。繡坊左側室外　　▼ 繡坊全景的初期設定

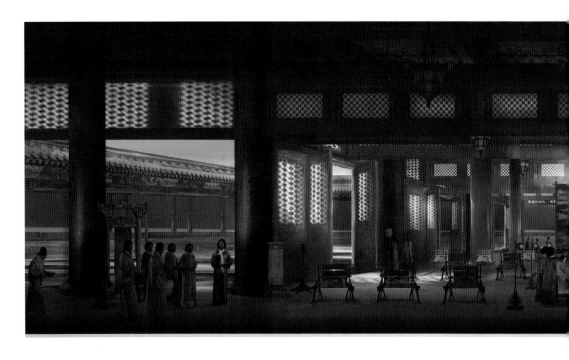

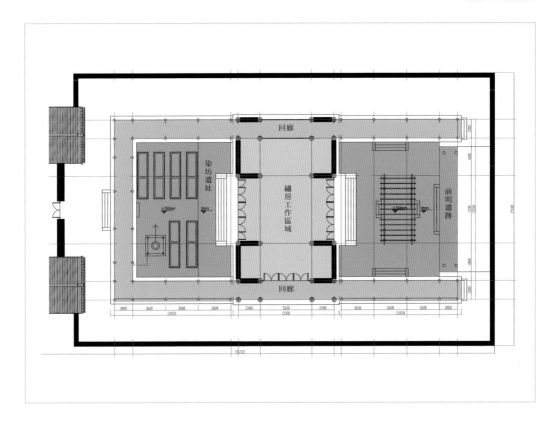

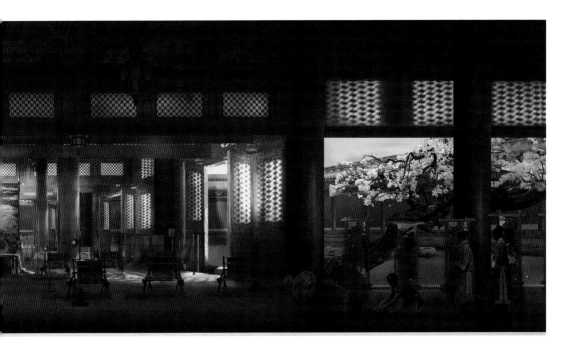

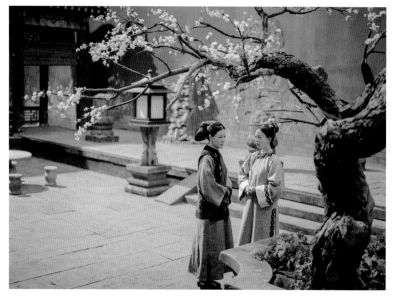

是乾裂的紅牆，右側室外則是藻類叢生的染池，此中的反差可

以給成片的最終調子帶來極致的立體效果，也給人物的刻畫帶

來落寞與靈動的混合夾雜。屬於北方的乾裂氛圍需要在南方類

比，則需要格外悉心的打理和反覆做舊。當紅牆前的杏樹完成

以後，欒賀鑫和姚志杰決定停止其他多餘的搭建——有留白的

畫面已然動人，任何額外疊加只能是贅述。

至於繡坊內的道具，雖然欒賀鑫和姚志杰此前也根據史料記載與文物實物設計了繡架，但最終放入現場的感受則是設計感大過歷史感，於是他們專程去蘇州一個緙絲廠調了若干老木架。他們始終相信，真正的老物件會帶來獨到的氣場，而他們所要做的僅僅是用現代的設計方式去添注一些細節。

藻類的顏色是各種差異細微的綠，而要模擬經久未使用的質感，也需要煞費苦心，同時木質地面的做舊則更容易顯得失實。欒賀鑫要求工人釘完所有釘子以後，用火從頭至尾將釘好的木板燒一遍，繼而用鋼刷打磨再釘回去。如此反覆，才最終復刻出木板被踩了幾百年的效果。

▼ 繡坊對於魏瓔珞而言是最初的人生角鬥場；而對於專攻服裝與道具的幕後團隊而言，繡架則是最熟悉的物件。欒賀鑫與姚志杰從合作的緙絲工廠搬來了工廠日常所用的繡架，老舊的木架成為了最真實的道具，也讓幕後的繡娘和劇中的魏瓔珞，完成了某種精神上的共振。

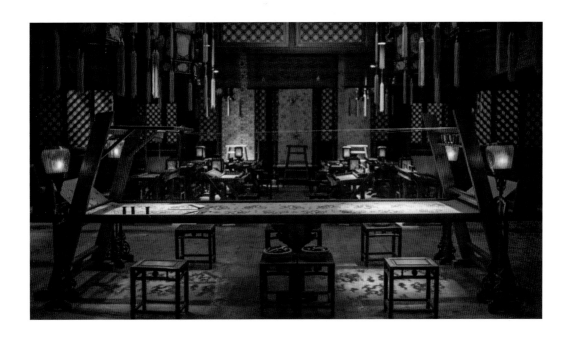

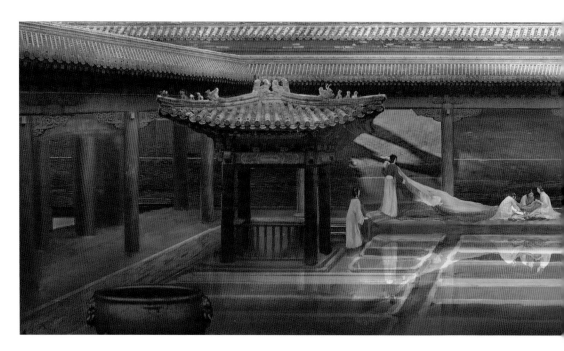

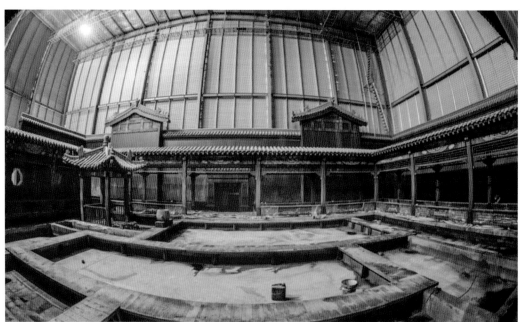

▲ 所有木板在安裝以後都需要從頭至尾用火灼燒一遍，
繼而用鋼刷打磨後再釘回去，如此反覆多次，才會呈現被
踩過幾百年的真實效果。

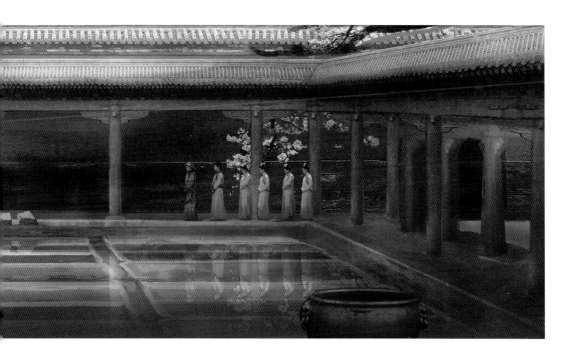

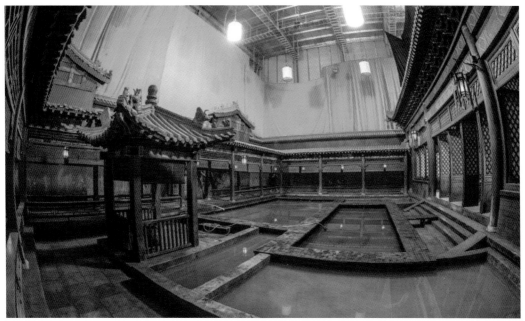

▲ 在室內影棚營造苔蘚叢生本身就難度頗大，更毋庸說
藻類的顏色還要呈現各種差異細微的綠。

長春宮

眾嬪妃給皇后請早安是所有清宮戲都無法規避的場景，如何在司空見慣中彰顯新意，最佳方式則是摻入女性意識。代表皇權的明黃色被置於一邊，女性顯然應該擁有更獨特的色號，杏黃色就被調用了。這種格外清透卻又不失溫存的黃，既可以體現女性的潛在力量，又溫婉寧靜，與明黃色之間明晰而又細微的差異，也是欒賀鑫和姚志杰想要營造的不同。在慣常的清宮場景下以並不慣常的細節入手，從而讓本來緘默的一方發聲。在杏黃色的色調裡，家具也需要去除一些稜角，羅墊於是成為了恰好的媒介，一方面它可以自然而然地存在於空間之中，另一方面，它的色彩可以任意注入，用以調和畫面中的冷暖與明暗關係。

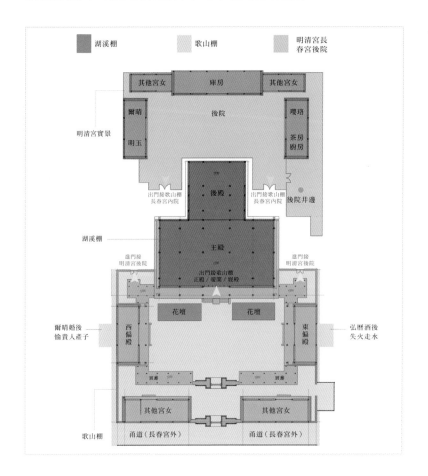

◀ 長春宮平面設計圖

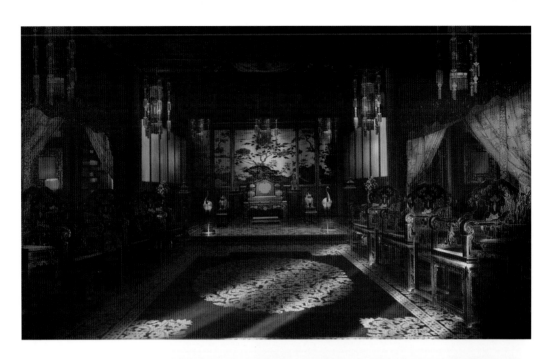

▶ 素白色與褐黃色系相間的屏風被灰色系替換了,用以避免凌亂感,最終呈現的是更一體化的暗色調背景,這樣人物服裝所調用的色系會更自由,尤其是皇后所戴的藍色系絨花頭飾,在灰色屏風前顯得更凜冽動人。

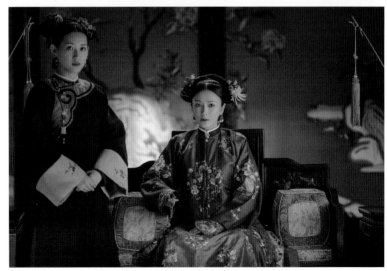

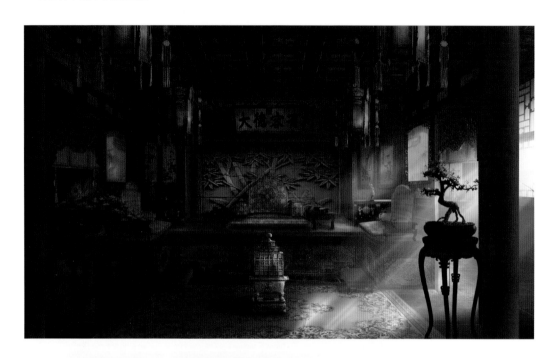

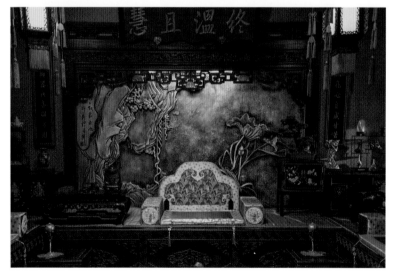

◀ 現代背景牆的概念被
摻揉進了設計中，玉石
浮雕上象徵清雅與廉潔
的植物，一方面直指皇
后的氣質心性，另一方
面則貫穿劇情的走向。

和氛圍圖裡的設定不同，素白色與褐黃色系相間的屏風被灰色系替換了，用以避免凌亂感，最終呈現的是更一體化的暗色調背景，這樣人物服裝所調用的色系會更自由，也更容易烘托氛圍。同時這一屏風被設計為可以完全展開，因而為導演提供拍攝從寢宮一路直至嬪妃跪安長鏡頭的可能。在欒賀鑫和姚志杰看來，前期的美術設計除了提供高完成度的細節，從而達成最終的完美畫面以外，更多的考量是為導演提供更立體的拍攝空間，演員的表演也可以隨着寬廣的界域獲得二次創作的可能。

東暖閣是皇后和其他嬪妃主要見面的地點，也是長春宮在劇中出現最多的場景，現代背景牆的概念被摻揉進了設計中，玉石浮雕上象徵清雅與廉潔的植物，一方面直指皇后的氣質心性，另一方面則貫穿劇情的走向。欒賀鑫和姚志杰還在畫面一側設置了一個朝南的窗戶，這種設計在其他幾處宮殿中也有，導演在拍攝的時候，可以和燈光團隊一起模擬出一個和自然陽光無異的照射角度，從而形成錯綜的室內折射，在複雜的光環境中形成顆粒感。有無顆粒感在某種層面而言，正是電影與電視劇的最大區別。寫實的光讓電視劇畫面蒙上了電影的質感，同時因為一側連環貫通外窗的存在，拍攝機位也享有了更高的自由度。空間的外延和再造，和細節的動人與考究同樣重要，前者甚至可以從更高級的層面徹底顛覆電視劇的拍攝邏輯，而這也是此前的清宮戲電視劇所沒有的一樁創舉。

有時氛圍圖並非一張指導搭建的圖紙，而是充盈着大量的感觸，比如長春宮寢宮最初的氛圍圖裡，更多是傳達女性的力量——當皇后得知乾隆為五阿哥立了遺詔的時候，複雜的情緒蔓延開來，於是她決定重新履行皇后的職責，幫助乾隆協理六宮，雖然此前她一度消極度日，對整個後宮不再有任何眷念。

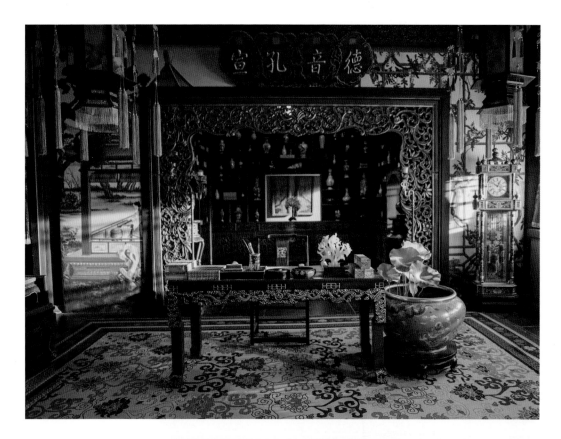

▲ 除了家具與器物的選擇，室內植物也是表現角色氣質內核的重要線索，比如荷花之於富察皇后。

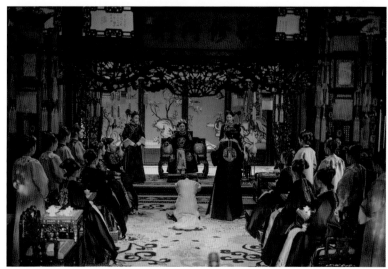

▶ 在杏黃色的色調裡，家具也需要去除一些棱角，羅墊於是成為了恰好的媒介。

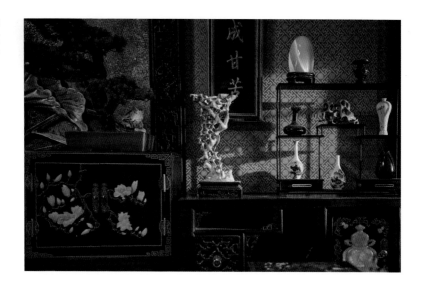

精確的復刻是對於細節而言的,在空間的再造上,需要的是顛
覆,唯有顛覆才能給導演、攝影師與燈光師全新創作的可能。但
這並不意味着觀眾觀影時會感到跳脫——因為無論是內景的連廊
還是南開間的門窗,都讓機位有拍攝橫移長鏡頭的機會,而這種
視角恰恰能讓觀眾體會到最酣暢的情節,同時也最貼近第一人稱
視角,並且可以規避故宮傳統五開間格局所帶來的侷促感,以縱
深感夾雜恢弘的方式,讓故事的講述越加綿長。

與此同時,有些細節也不能全然照搬歷史,比如壁紙的顏色。在
真實的故宮以及可查證的影像畫面中,壁紙可能僅僅是素白色
的,而若要在影視劇畫面中顯得和諧,則需要在視覺上提高完成
度的細節,同時所選壁紙亦需要進行悉心的降色處理,從而做到
沒有一點反光,才能從容地存在於畫面之中。

延禧宮

延禧宮在故宮內其實是一個西洋建築，所以欒賀鑫和姚志杰在一開始就陷入了是否完全還原的兩難命題——若按照歷史寫實，無疑是安全的，但橫空出現在劇中的西洋建築會令觀眾無所適從，雖然它是真的，卻非最合理的選擇。

於是他們摒棄了西洋建築的設定，轉而在內景上尋求和魏瓔珞的共謀。迷宮感成為了他們最終刻意營造的質感——因為魏瓔珞在劇中的升級打怪幾乎都是舉重若輕的，而她和皇上的每一次互動，後者都是無奈且寵溺的，所以延禧宮內設定的氛圍是聞聲而不見人，此中所傳達的潛台詞就是，魏瓔珞從頭至尾都沒有把皇帝太當回事。

在迷宮感下，內部空間被設計為類似十字連廊的結構，在所有畫面中，魏瓔珞雖是一宮之主，卻也經常缺席，佐證了她在紫禁城內是一

▼　延禧宮全景的設定

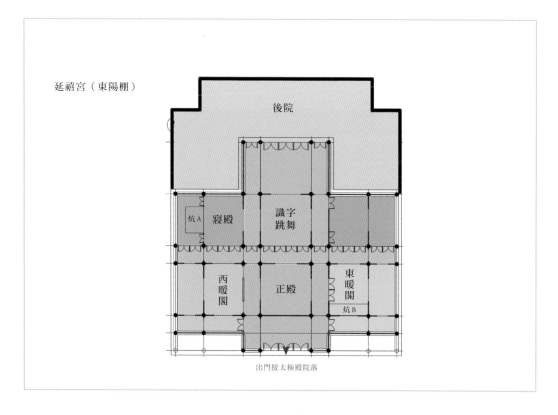

延禧宮（東陽棚）

| 後院 |

| 炕 A | 寢殿 | 識字跳舞 |

| 西暖閣 | 正殿 | 東暖閣
炕 B |

出門接太極殿院落

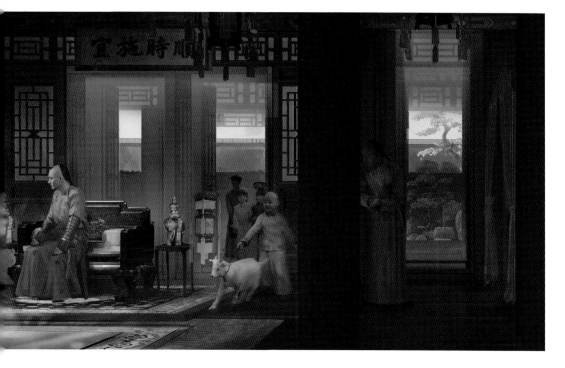

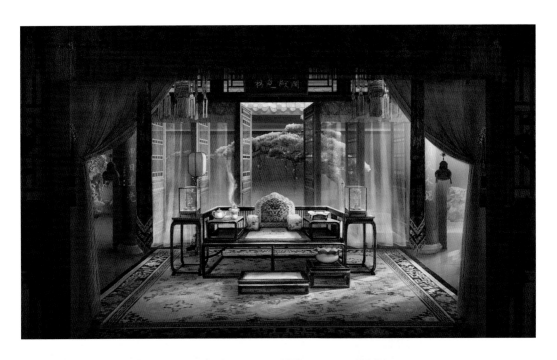

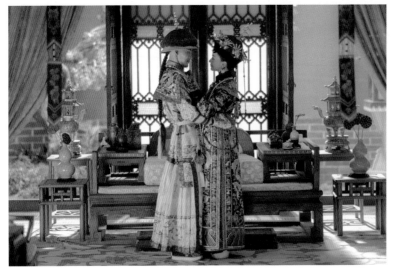

◀ 最終在劇中出現的延禧宮，和最初的設定幾乎一模一樣，包括室外的植物也是取自富察皇后的所愛。在欒賀鑫看來，魏瓔珞一定程度上是帶着皇后的希冀在宮中繼續生活。

個特殊的個體。對於欒賀鑫和姚志杰而言，在進行影視設計的時候，也許需要時常在規定情境裡挖掘一些感動自己的設定，唯有感動了自己，才能讓觀眾找到共鳴。延禧宮的十字連廊結構在空間上是層層包裹的，每一層和每一層之間，都有着牽連和共振。對於導演來說，這裡可以拍攝的角度層出不窮，全劇的鬼魅感也在此中似有若無地滲透。

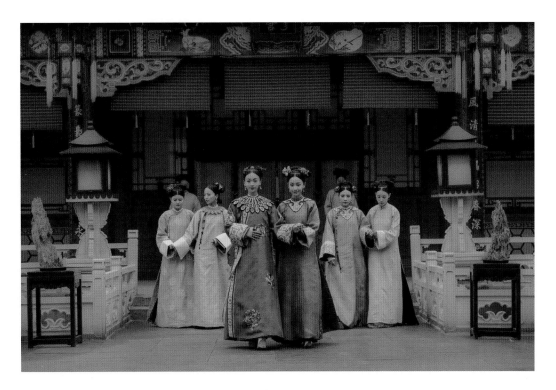

▲ 欒賀鑫與姚志杰最終摒棄了西洋建築的設定，雖然延禧宮確實是一座突兀的西洋小樓，但對於影視劇美術工作者而言，確鑿的存在很多時候並非最合理的選擇，讓設計與人物完成精神上的共謀，才是這項工作的要義。

儲秀宮

高貴妃以一個女性可以動用的全部能量，給欒賀鑫和姚志杰帶來了心靈上的撞擊。她在緘默中領受了帝王對她精神上的排擠，另一方面又極端貪戀來自皇上的愛憐而不得，她的終局是慘烈的，也是淒美的。所以在設計儲秀宮場景的時候，有着戲劇背景的欒賀鑫將大量戲劇舞台元素融入其中。故宮本身也存在過大量戲台，根據史料和現有文物狀態，欒賀鑫還首次將通景畫植入清宮戲的場景中，試圖以景中景的空間迷障創舉來暗喻角色在自我認知時的錯位。

高貴妃的東西暖閣在設計上並沒有照搬歷史現場，而是創造了更利於情緒呈現的空間關係。同時為了調和通景畫給畫面帶來的滿溢感受，鏤窗被大規模置入，讓畫面得以「透氣」，也讓瀰漫其中的戲劇效果更加稠疊。以墨綠兌酒紅的色彩搭配，也是儲秀宮的獨到之

▼ 儲秀宮的最初設定

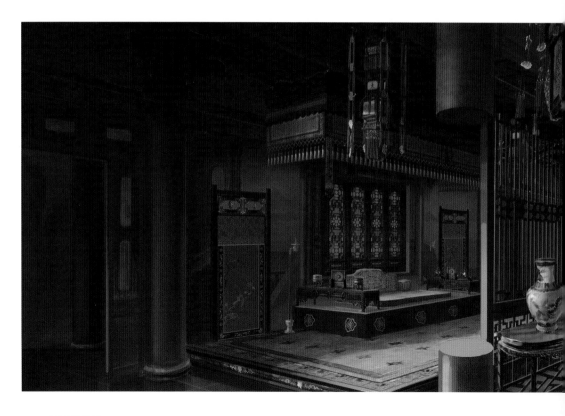

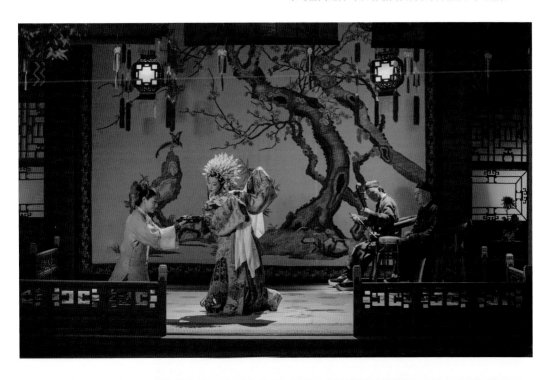

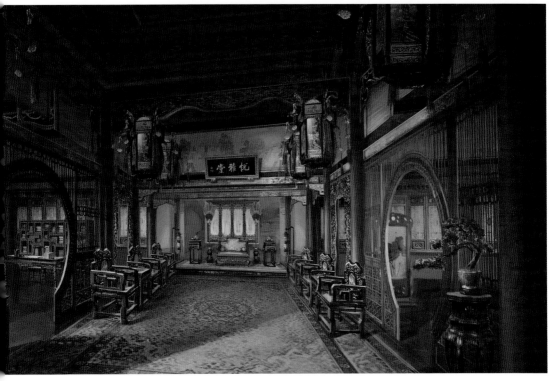

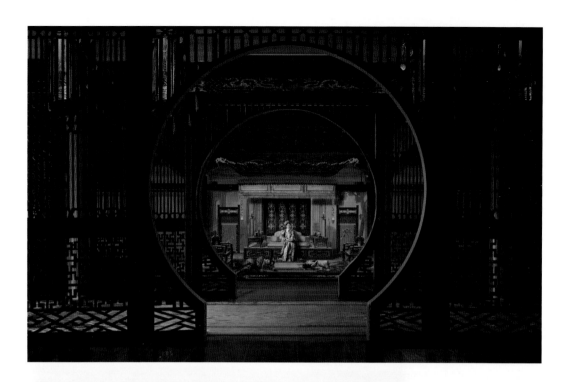

▲ 儲秀宮這個視角的設
定，在劇中幾乎做到了
百分之一百的還原。

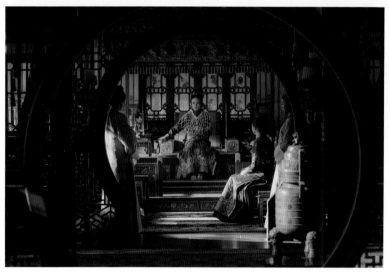

◀ 儲秀宮中的空間關係
是最錯綜而立體的。

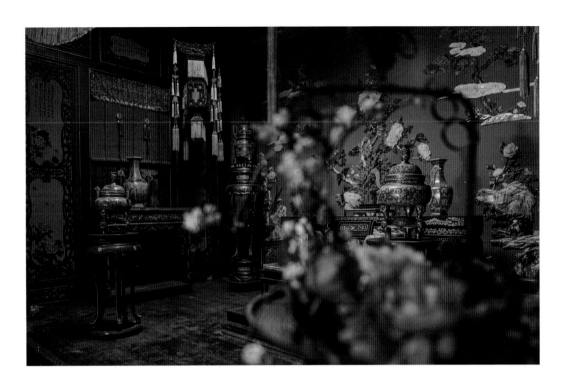

▲ 儲秀宮主位後的石板屏風，雖然在劇中出現的時間並不多，但耗時無數，僅僅為了找到可以完成這種複雜雕工的老藝人，欒賀鑫與姚志杰就輾轉了多地；而用料的極盡考究，既讓高貴妃人物設定更具說服力，也讓單薄空間內的情緒累積越加明顯。

處，青紅相映的古舊質感，佐以金漆勾勒的輪廓，形成一種對壘。家具和擺件的設計也依循了高貴妃的人物特質，一方面，她必須坐擁宮中最好的器物，另一方面，她在昆曲上的私人喜好也需要被強調。當珍奇物件被放滿房間之後，欒賀鑫與姚志杰又推翻了之前的設定，他們最終選擇僅僅將一個仿紅珊瑚置於畫面中央，其他地方則盡量做減法。某些時候，一筆濃墨也許要遠勝於四面重彩。儲秀宮主位後的石板屏風是一位東陽玉雕藝人柯老先生的作品。欒賀鑫與姚志杰最初找到他的時候，柯老並不願意做如此複雜的工藝，但在細看了圖紙之後，他不免愕然於當下竟然還有年輕人在尋求這樣的物件，因為無論從設計意圖還是工藝指向而言，這塊屏風都極像是他幾十年前剛入行時前輩所授的做派。之後柯老欣然接單，如期完工。來自前輩潛意識裡的驚嘆與默契的幫襯，以及在過程中緘默透露的複雜心緒，也反向鼓勵了欒賀鑫與姚志杰繼續深耕中國文化。

承乾宮

在嫻妃的承乾宮，色彩的反差被一再強調，這種強調也與嫻妃本人的漫長異化史有關。

最初嫻妃是一個善氣迎人的嬪妃，與其他任何人都保持着禮貌而安全的距離，即使不受皇帝寵愛，也沒有被故意冷落，所以她的宮內一直帶着一縷微量的寒氣。當她想要反抗自己的渺小，繼而進行漫長的報復計劃之後，宮裡的寒意就蒙上了邪惡的氣息。

關於如何向觀眾詮釋嫻妃的黑化，欒賀鑫和姚志杰傾注了巨量的貼心，黑化顯然不可能瞬間完成，需要給觀眾一些逐漸接受的緩衝空間。當她第一次殺人得手以後，必然驚恐不安，在幽靜的甬道裡，她一開始貼着牆根走，突然有一道閃電掠過，繼而是一聲沉重的悶雷，雷聲過後，嫻妃突然釋然，於是她微微一笑走在了宮中的長街上，很坦然地回到自己的寢殿。

她是一個矛盾的綜合體，一方面用善良妝點自己，這種妝點甚至有些時候連她自己都相信，但她內心始終還是殺伐之士，只是她必須借刀殺人，於是就有了七盞長明燈的設定。

她初次點燈的時候只是一個伏筆，觀眾並不會直接聯想到每一盞燈都代表着一個目標，當她第一次剪掉長明燈的時候，觀眾可能會覺察，每剪掉一盞就越加明晰所指，直到她和魏瓔珞兩人對視，中間是一尊象牙紫檀雕刻的觀音像，而畫面下方的長明燈只剩一盞，畫面中的豐富訊息讓觀眾充分感知戲劇的張力。

這也是欒賀鑫和姚志杰覺得作為影視美術最有意義之處——在

▲ 嫻妃殺了嘉貴人以後，在雨夜中獨行於小長街，被一道悶雷點化了心結。

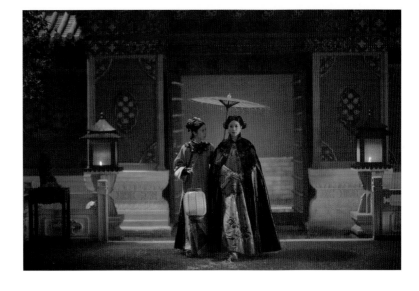

▶ 嫻妃在雨夜的悶雷後徹底釋然，坦然地回到了自己的寢殿。這是劇中看起來並不驚心動魄，卻暗藏無限殺機的一幕。

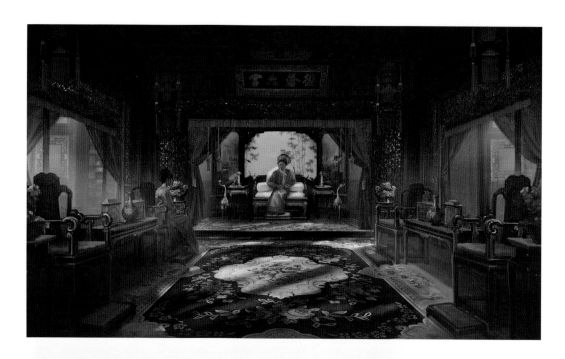

▲ 在承乾宮的設定中，
冷色調被大量引入，用
以營造迷離的無助感。

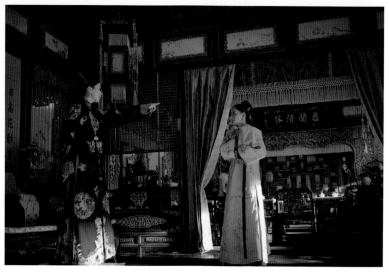

◀ 在嫻妃的承乾宮，色
彩的反差感被一再強調，
這種強調也與嫻妃本人的
漫長異化史有關。

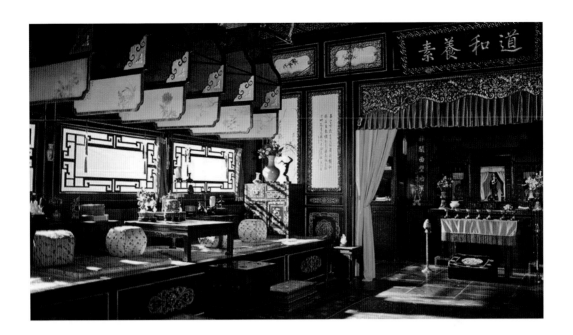

影像畫面中給予演員明確提示，提供推動情節的共識和相應的道具，也為觀眾鋪設不留痕跡的暗喻，而非單薄的美感，讓觀眾在畫面結束之後沉浸於令其動容的後知後覺。

除了長明燈以外，承乾宮裡不乏其他值得玩味的細節，比如西暖閣上懸掛的吊扇。其實若要認真考古，其在清宮往往單個出現，欒賀鑫和姚志杰故意讓其重複排列，此中所形成的秩序感讓氛圍更疊躍，同時預留了一種別樣的方式，讓即使在靜止狀態下的畫面也可以存有迷人的光影切割效果。

壽康宮

在壽康宮的設計裡，欒賀鑫和姚志杰更注重如何描畫一個舊時代的老太太，她對皇權的貪戀，以及老舊並最終失效的威嚴。在查閱了很多萬壽紋的素材之後，他們決定以萬佛牆作為主背景，而從畫面語言的釋義來看，端坐其前的太后本人才是一尊佛。

在觀看電影《春夏秋冬又一春》時，欒賀鑫注意到了小和尚在寺廟環境中的界限，每一次走動的路線都會挾帶隱喻。這個畫面調動關係讓他非常震撼，於是就有了此後皇帝得知生母之事後的那場戲。太后禮佛時，皇帝不再走兩側的側門，而是從中間直入，打破了一切尊重，也宣告了一些謎底。

▼ 在壽康宮的場景設定中，欒賀鑫與姚志杰決定以萬佛牆作為主背景，而從畫面語言的釋義來看，端坐其前的太后本人才是一尊佛。

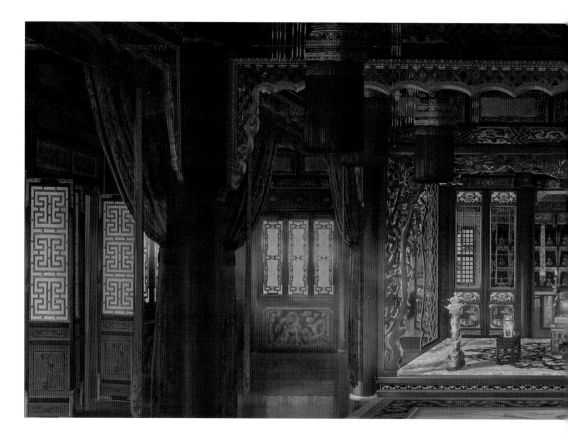

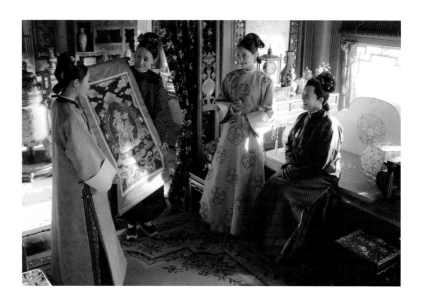

▶ 壽康宮同樣有一處朝
南的窗戶，用以營造並
不僵直的光線灑落。

養心殿

養心殿是皇帝居所，欒賀鑫和姚志杰故意設置了一些既不失俏皮又嚴格寫實的道具，在細膩刻畫乾隆人物性格的同時，也讓皇權的威嚴不至於同類化。比如几案上為數不少的印章，和歷史中乾隆本人酷愛在古畫上留印的性格相匹對，而榻上一件活腿紫檀旅行文具箱，則是根據故宮所藏的乾隆舊物一比一仿製的。這種展開為桌，合閉為箱的多功能家具，是乾隆年間特有的一種便攜家具，多種文房器具被裝於一箱內，又可以隨時打開成為几案，完全符合乾隆喜好四處遊歷又嗜愛舞文弄墨的心性。

在東方意味濃郁的軸對稱畫面內營造錯落有致，需要格外費心，甚至每一個道具除了前期的搜羅以外，還必須悉心置放，這個

▼ 養心殿的設定目標是，細緻刻畫乾隆人物性格的同時，也讓皇權的威嚴不至於同類化。

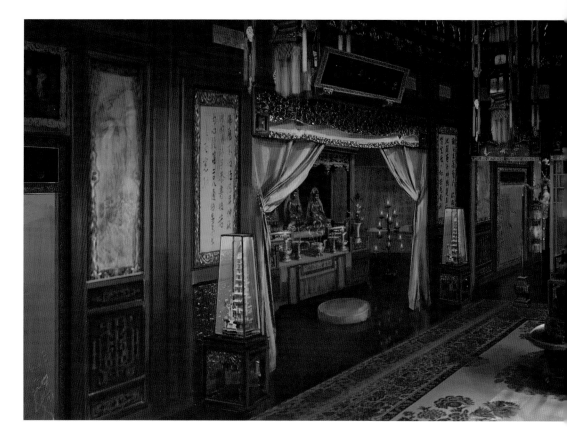

▶ 若是細究，養心殿內其實細節無數，既有雋雅內秀的小心思，也有彰顯野心的大手筆，所有物件都從另一個角度為觀眾打造了不同於以往任何清宮劇的乾隆形象。

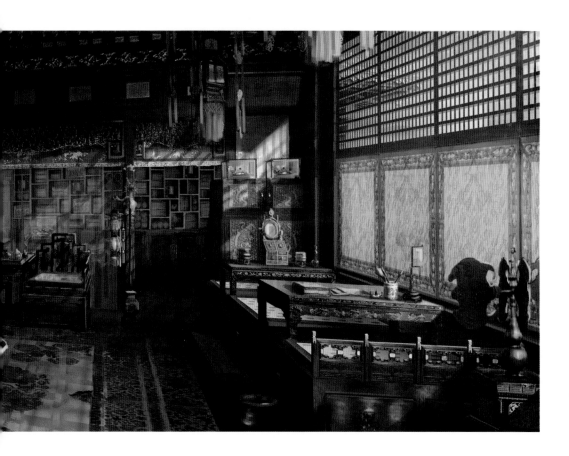

過程中，懂得如何做減法比精於堆疊更重要。清代所有宮藏古玩古董數目大都有據可查，對於欒賀鑫和姚志杰而言，更耗時的課題是如何提高某個物件的個體辨識度，而非將所有元素如實置於同一場景中，唯有如此，才能在攝像機描摹畫面的時候，讓觀眾在中景與遠景看到不一樣的重點。一個置景師應該深諳如何讓需要突出的秋毫畢現，應該隱匿的則退居後側。

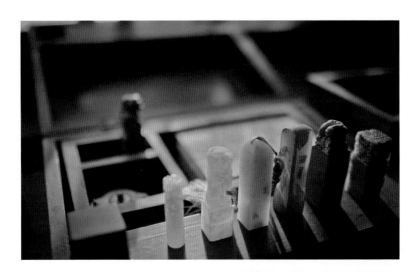

◀ ▼ 除了几案上為數不少的印章，和歷史中乾隆酷愛在古畫上留印的性格相匹對以外，榻上一件活腿紫檀旅行文具箱也是根據故宮所藏的乾隆舊物一比一仿製的。

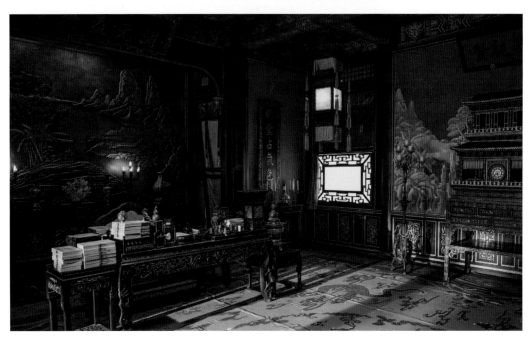

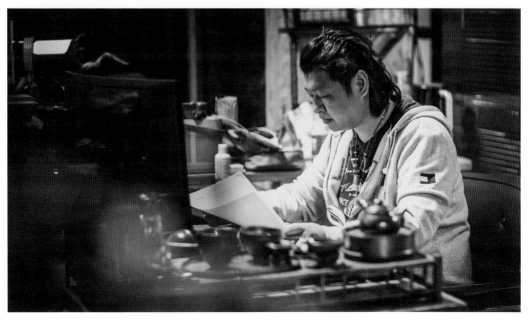

▲ 在接到新的設計需求之後，欒賀鑫與姚志杰習慣在工作室徹夜討論。他們先進行不着邊際的肆意想像，再一點一點回到剛好的尺度。很多個午夜，他們親歷了奇思異想成為影視畫面的過程，也設身處地體會了故事裡不同人物的心境。［上圖：姚志杰（左），欒賀鑫（右），下圖：欒賀鑫］

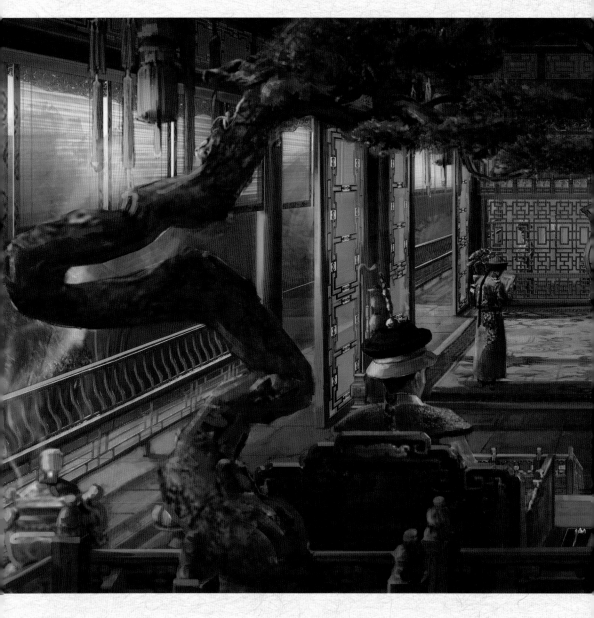

御花園

▲ 御花園延暉閣選秀盛況。其中有着梅瓶線條的門洞
在最後的搭景中得到幾乎一樣的復原，也將東方的中軸
線美感一併烘托。

御
花
園

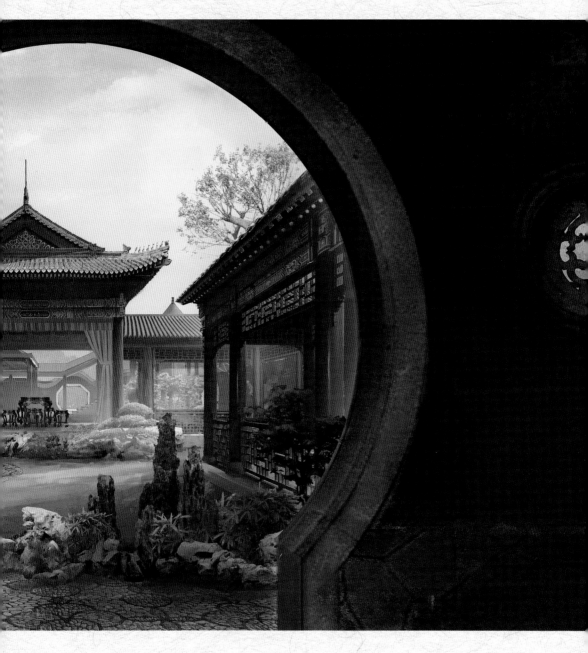

▲ 御花園空景中彌散着晨露氣息。門洞是東方園林中
最重要的一種設置，它們的存在一方面在不經意間構建
景框，一方面也重構空間關係。

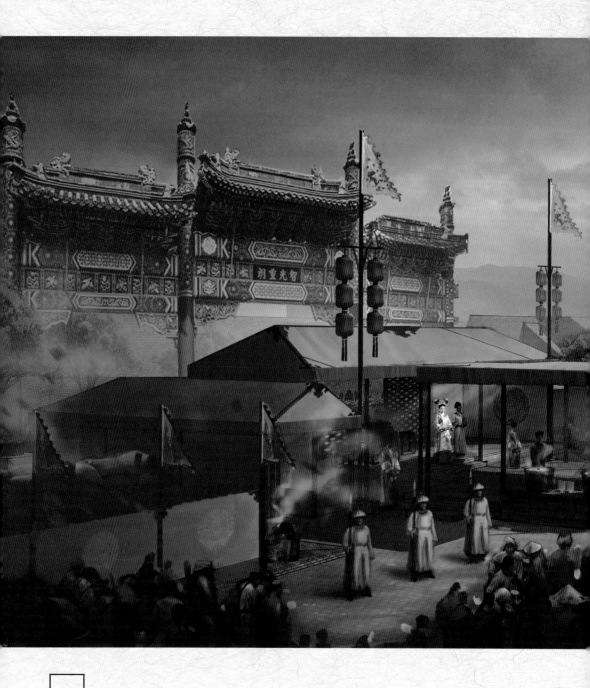

地安門

▲ 嫻妃於地安門外施粥救濟災民。

江南街市

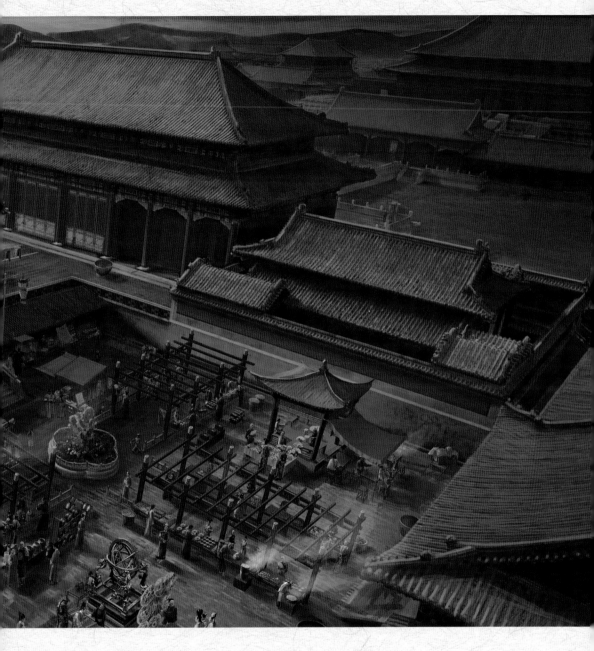

▲ 純貴妃為討好太后歡心在宮內舉辦江南市集。

宮女所

▲ 魏瓔珞在宮女所中與周遭眾人的割裂感。

養心殿

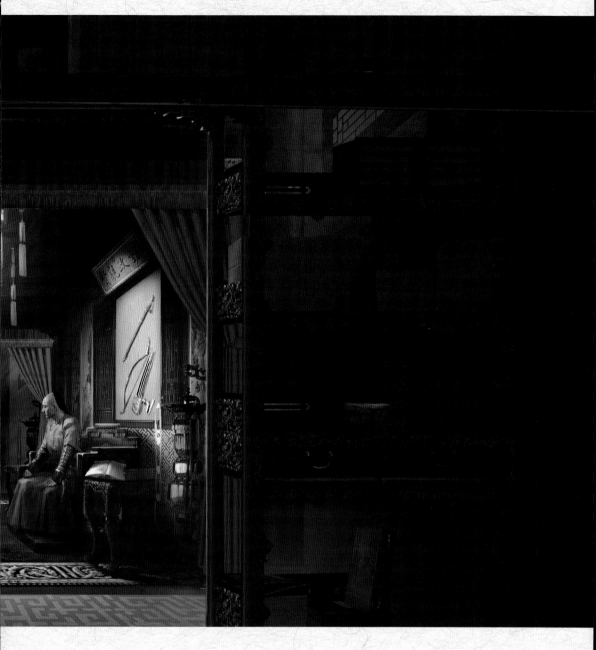

▲ 養心殿書房內孤寂的乾隆。

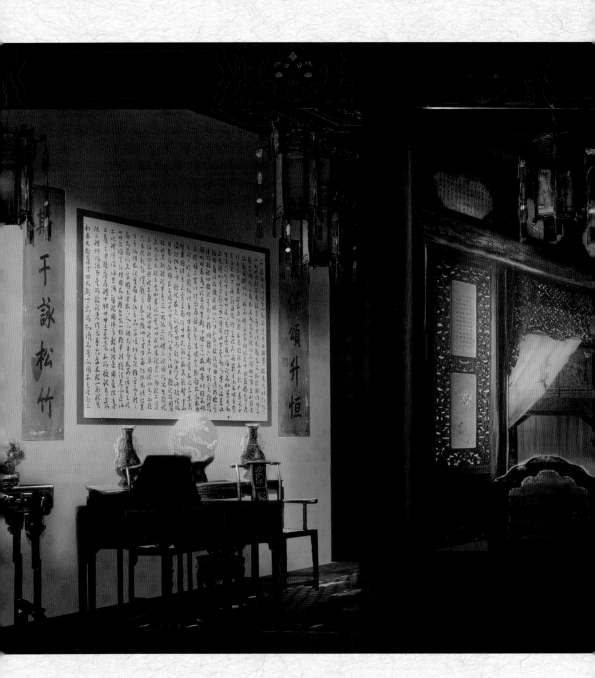

壽康宮偏殿

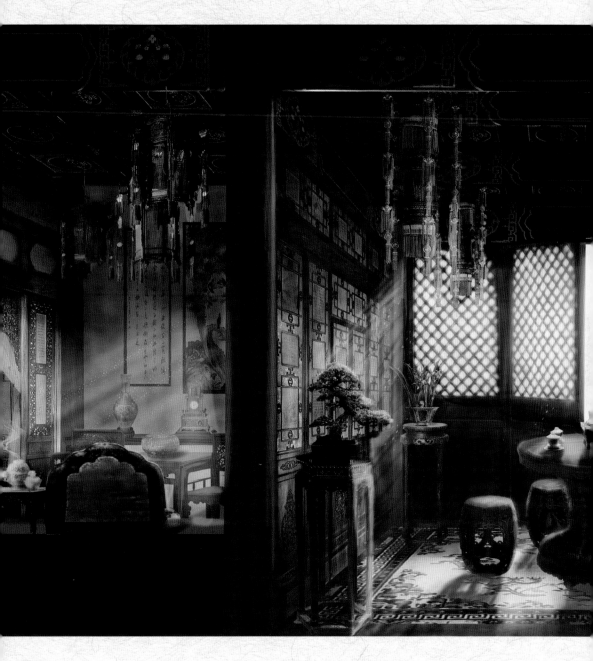

▲ 壽康宮裡無處不彌散着太后對皇權的貪戀。

壽康宮

▲ 壽康宮外密佈的烏雲。

辛者庫

▲ 辛者庫內的暗調夜色。

慎刑司

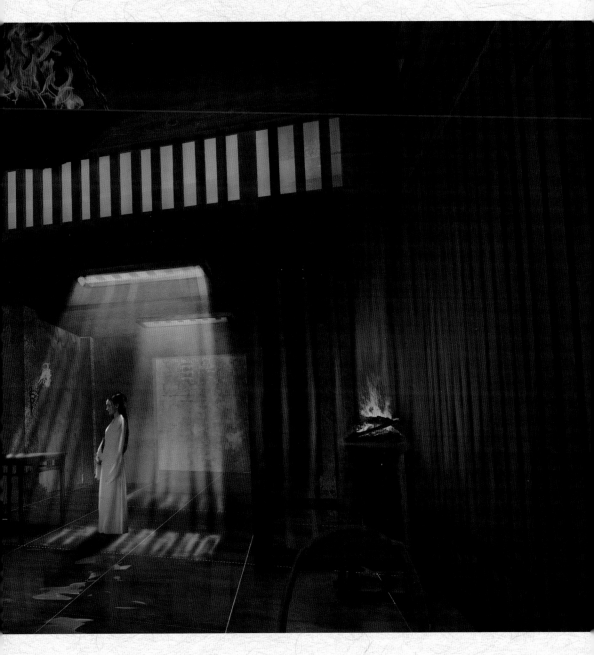

▲ 慎刑司內詭譎的光線。

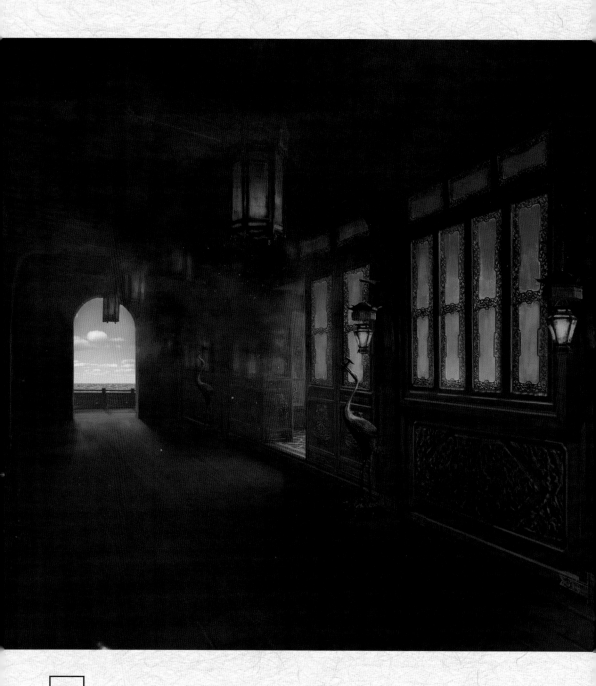

御舟走廊

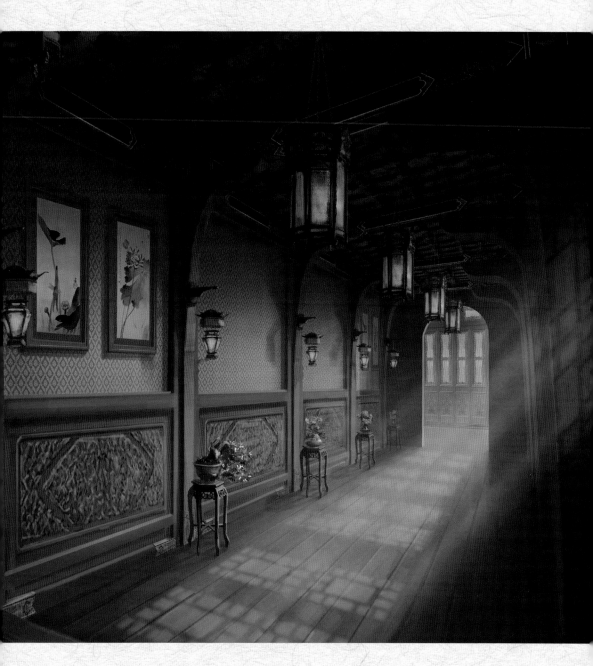

▲ 御舟走廊中彌散的密謀氛圍，同時充斥着鬼魅感。

船艙

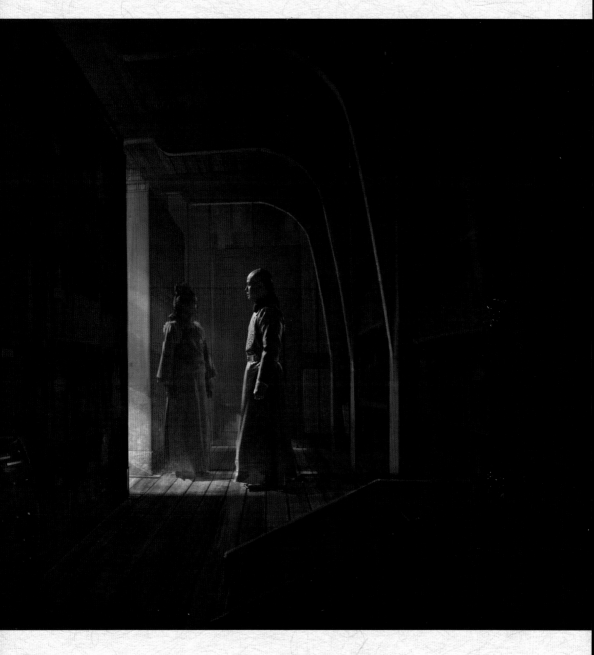

▲ 船艙內嫻妃正在進行最後的密謀，光影的跌落讓彌
散其中的鬼魅感更加濃郁。

恍若棲身於彼時

—— 聶遠

當穿上我的龍袍，被告知上面所有紋樣都是繡娘們一針一線手工繡上去的，並且三個繡娘一起為這件衣服趕工了超過一個月，我非常驚訝，因為在過往的任何拍攝裡，都不太可能這麼考究地對待一件戲服。後來又看到了宮裡娘娘們的絨花頭飾，一朵就要耗時半個月之久，我更加驚嘆了。這樣算起來，一張劇照中的所有道具，可能耗費手工藝人數之不盡的時間和心血，而作為演員來說，穿上這樣的戲服拍戲，會不自覺產生真切的使命感。

在《延禧攻略》中，無論戲服還是場景都極度逼真，也異常精緻。很多次我穿上乾隆的戲服，無論是哪一件，都會覺得自己就是這個角色，也能從精神上無限靠近他，不自覺地進入角色的內心世界，言談舉止都會向角色靠攏，也會一遍一遍地去體會人物的情感和某刻的情緒，揣摩角色的思考邏輯和行為軌跡，如此才能讓表演上的拿捏更為精準。

在現場我會和導演一起聊乾隆的各種小心思，劇中有許多小動作都來自現場的靈感，這些也都是精準的服裝與道具所帶來的。劇組的美術老師們根據史料以極致的匠人精神還原了乾隆朝的場景，甚至細緻到

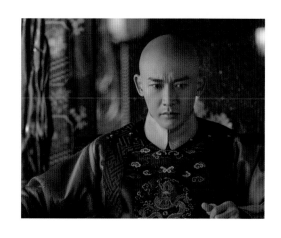

▶ 作為盛世帝王的乾隆，在歷史文本中留下的印記有著大量細節，因而也為幕後團隊提供了豐富的復刻線索。

每一把椅子的擺放和某一處家具的紋樣，宮裡的植物也根據史料中人物的真實喜好來放置，有一些道具還真的是古董。比如在拍攝皇上發現瓔珞喝避子湯那場戲的時候，在我的理解中，皇上應該是積攢了大量失望和極度憤慨以後的暴怒狀態，作為演員我必然要表現這個狀態，就設計了踹屋子正中間香爐的動作。後來和導演討論的時候，導演說香爐是真古董，非常貴，不能直接踹。其實現在想起來依然有些後怕，在那場戲之後，但凡涉及對道具有損壞可能的動作都會提前跟導演以及美術老師商量，因為組裡顯然不止一件東西，好多擺件也都是真古董。

有些時候我會突然恍惚，感覺宛若穿越，看着周圍的演員們，或在亭台園林，或處某處暖閣，看着几案上的擺件和畫卷，真的覺得自己好像就生活在那個時代。在這種情境裡的入戲是自然的，表演也可以盡可能不着痕跡。能在這樣的劇組拍攝，對於演員來說是一件幸運的事情。而作為演員，也會在開拍前和入組後盡可能閱讀一些與角色相關的文獻資料，除了相關的歷史記載以外，古詩詞有時候也會提供更容易感知的意境，幫助演員進一步了解角色和劇情所對應的歷史橋段。

鏡外景致

── 譚卓

年代久遠的古畫無疑會輔助演員的表演，畫中的人物形象和空間感會像階梯一樣給演員呈現最貼近那個年代的細節。演員所要做的就是發現這些細節，並在表演的當下與自己的理解和經驗相結合，最終呈現一個有依據的人物形象。

《延禧攻略》其實是我拍的第一部真正意義上的電視劇，很打動我的一點就是整個劇組充斥着處女座精神，在拍攝的時候，任何一個細節都值得花費時間，萬物都值得傾注精力。在我看來，這也是取得成功的必然因素──一切追求完美，一切精益求精。幕後團隊是這樣，幕前的演員也是這樣。

無論是戲服還是妝容，無論是場景的佈置還是道具的擺放，都有確鑿的歷史脈絡可尋，而在做工上也幾乎逼近完美。這一點對於身處其中並要表演的演員來說，無疑很重要，因為服裝扮相和周遭環境都在說明角色是一個什麼樣的人物。對我而言，通常只有一切都確實屬於所飾演的人物，也就是一切都「對」的時候，我才可能全身心的放鬆，才可能感覺到真實的愉悅和創作的渴望，繼而把更多精力與信任交給

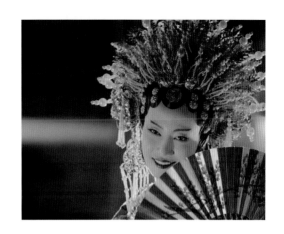

▶ 貴妃醉酒的橋段雖然時長有限，卻包含昆曲的演繹。若要完美呈現，唱腔可以後期配音，身段則全靠演員現場拿捏。譚卓在劇中滴水不漏的體態，來自於開拍前就開始的長期練習。

這個角色，並倚賴外部的所有元素更完整地塑造人物。我想這其中的助益對於任何一個演員來說，都是等量齊觀的。

對於我所飾演的角色，信息量和難度最大的應該是貴妃醉酒那個橋段。團隊和我都不約而同地以最大的重視來完成這個橋段，比如入組前期就有專業的昆曲老師來指導身段的拿捏，這樣最終的表演才能避免出錯。在服裝造型上，整個團隊也頗花心思，一方面需要還原不能丟失的細節，一方面又需要根據劇本的故事情節注入創意，最後成品的效果也非常驚艷。很幸運可以和在工作理念上完全契合的團隊一起完成這個段落，一同塑造了高貴妃這個雖然短暫卻異常矛盾的角色。

肅然入戲

—— 許凱

其實我的性格和傅恒完全不同，他內斂而肅靜，不苟言笑也不失威嚴，而我在日常生活中是一個嘻嘻哈哈的大男生。不過當我在片場穿上傅恒的衣服，帶好佩劍，臉就自然繃起來了。有那麼幾個瞬間，我覺得我可以理解傅恒，無論是他對魏瓔珞的感情，還是對自己人生的選擇。

《延禧攻略》在服裝製作上非常精良，甚至常常讓我驚艷；場景的佈置也同樣講究，比如我的書房，每一個細節都能體現傅恒的成長環境以及個人喜好，有相當多的部分幾乎完全遵照了古畫裡的擺放格局。這些細緻的場景讓我可以從側面感受到傅恒作為一個皇親貴戚的成長歷程與處境，從而在表演時不但可以更快進入狀態，也有機會深化一些感受。

作為非科班出身的演員，這些對我的幫助無疑是重要的，而在進組之前的劇本圍讀和清朝禮儀課程的學習，則讓我在正式開拍前，有了更多對於故事的理解以及歷史的積澱。進組之後的正式拍攝中，有大量機會跟秦嵐前輩、聶遠前輩學習，這些對於一個新人如何完成角色塑造是很好的幫助。

▶ 對於並非科班出身的許凱來說，無論是道具的寫實與妥適，還是服裝與妝容對於角色性格的遵從與貼合，都會為現場表演提供大量額外助益。

聶遠前輩會在現場為乾隆的角色加上很多巧思，比如他和大太監之間的互動，他會設計一些兩人之間的會心一刻。在生活中，大太監是與皇上最親密的人，他們在朝廷以外的場合必然會有一些私下的默契。對大太監來說，這種默契來自日久伴君的體察，對皇上來說，這種默契來自不需要理由的信任。

至於我和聶遠前輩之間也有不少對手戲，有一場戲是我跟皇上彙報民間各地的情況，皇上聽了很煩悶苦惱，聶遠前輩就設計了聽畢彙報「啪啪」兩下拍自己腦袋的細節動作。觀眾可能在劇裡聽不見打的「啪啪」兩聲，我在現場是真的能聽到聲音，特別清脆。在全劇中的多場戲裡，他都融入了這個小動作去塑造角色。這也成為了乾隆的下意識動作，前後呼應，首尾協同，在不同場景中又會以這個動作為基礎，設計略有不同的細節刻畫，整個角色一下子就變得生動並連貫了。我想這對我而言，也是一種潛在的啟迪，關於如何塑造人物，也關於如何感動觀眾。

惠楷棟：赤然獨步

一個導演過往作品和下一部作品的關係，可能和近域宇宙中已知恒星與遙遠星系裡的未知信號一樣，似有預言，但無法預見。

在《延禧攻略》開拍之前，惠楷棟沒有去過橫店，甚至沒有拍過一部古裝戲，以至於在正式接拍之後，所有熟悉他的朋友都不自覺地表現出了滿滿的詫異。

他與于正的相識並不算是一種偶然。2015 年倚賴上海戲劇學院校友王琳的推薦，于正和惠楷棟正式建立了聯絡，在此後的一年中，他們一起探討過三個劇本，但因為影視行業所特有的不確定性，檔期一直是問題。直至《延禧攻略》，一切似乎都因為恰好的緣分而得以並行。

二十多年的拍攝經驗讓惠楷棟在審讀劇本的時候就感到了興奮，繼而僅剩的就是對影像風格與成片調性的討論。他直言肯定會與于正過往所有作品的調性都不盡相同，而于正適巧也正在尋求和過往作品的某種割裂，加上在服化道不計成本的傾注，也讓于正想要把《延禧攻略》做成一部無論在任何層面解讀都可以成為新標杆。

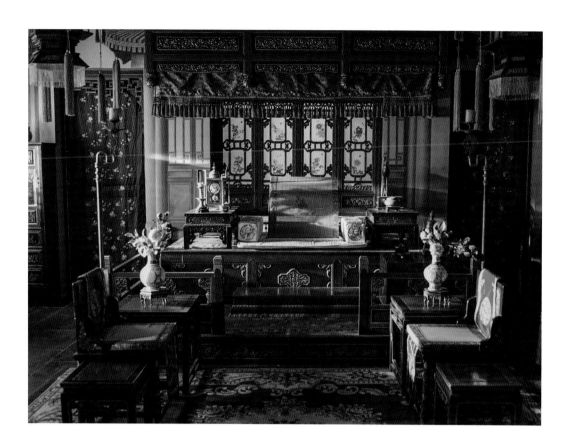

▲ 若是細究，養心殿內其實細節無數，既有雋雅內秀的小心思，也有彰顯野心的大手筆，所有物件都從另一個角度為觀眾打造了不同於以往任何清宮劇的乾隆形象。

惠楷棟並沒有本能地在古裝和現代生活之間設置對峙，這可能是對過往所有古裝劇的一種善意挑釁，或者微量迴避；另外他的自信來自他恰巧是一個滿族人，對清朝的直覺可能比任何人都準確。在他看來，沒有一個帝王可以抽離正常人的喜怒，而海量生活化的細節也必然存在於清宮之中，導演所要做的，可能僅僅是恰如其分地將這些表現在觀眾面前。《延禧攻略》獨有的故事框架恰好存有豐富的空間來延展細節，於是他和整個團隊將有獨步橫店的機會，觀眾也有可能看到和以往任何一部清宮劇都不同的作品。

雖然這註定是一個並無前車之鑒也無同類參考的孤獨創作異途，惠楷棟仍然願意以一個導演的最大坦誠和自覺，直敘未被侵擾和不作同化的獨立美學架構。

在籌備的幾個月裡，惠楷棟翻閱大量史料，他必須首先熟識文獻裡真實的令妃，才有可能拍出立體的魏瓔珞。雖然《延禧攻略》並不屬於慣常認知的正劇，但劇本在創作之初便盡可能剝離了戲說成分，史實的走向就顯得格外重要。

除此之外，拍攝前更多的工作是和置景與造型團隊的磨合。很快惠楷棟就發現，他們彼此在同一個美學頻率上。無論是欒賀鑫和姚志杰在搭景時所打造的做舊表層，還是宋曉濤所選擇面料的渾厚質感，都讓他目見了和其他古裝劇所不一樣的美學理念，而這種理念又和他個人對清宮的理解完全合拍。每一個精準獨到的細節，都讓他對未來可達成的調子與畫面有了最篤實的想像——淡雅低沉的色調佐以切實質樸的歷史物件，形成了一種既蓄意黏稠而又肆意清透的張力，在寂寥之上呈送熱烈，在獨步之脊自成異數。

作為導演需要去操心的，其實還有數之不盡的細節。比如開拍之前，惠楷棟和于正在北京連續待着四、五天，在海量試戲中挑選了《延禧攻略》所有宮女的扮演者。在他們看來，戲份再少的角色也都有獨特的性格與做派，找尋到氣質與外形都與之

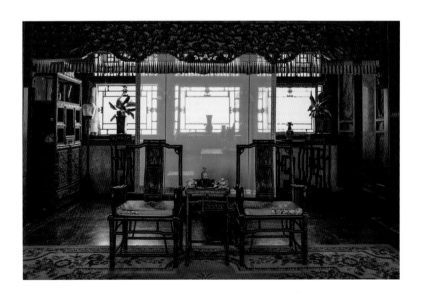

◀ 無論是欒賀鑫和姚志杰在搭景時所打造的做舊表層，還是宋曉濤所選擇面料的渾厚質感，都讓惠楷棟目見了和其他古裝劇所不一樣的美學理念，而這種理念又和他個人對清宮的理解完全合拍。

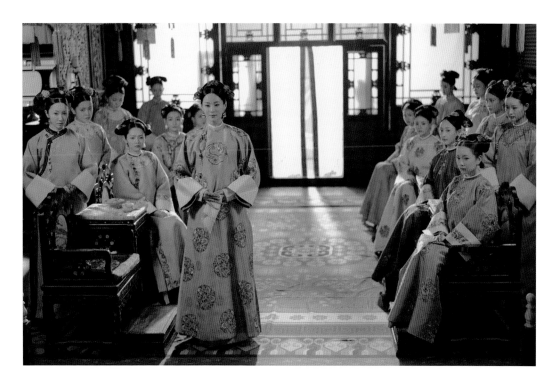

▲ 劇中所有宮女的扮演者，都經過了惠楷棟和于正的嚴格試戲。雖然為此他們在北京耽擱了好幾日，但是在他們看來，戲份再少的角色也有獨特的性格與做派，找尋到氣質與外形都與之匹配的演員自然異常重要。

匹配的演員自然異常重要，而橫店本來就不豐富的群演資源顯然無法勝任。

也許來自於多年積累的攝影經驗，也許起源於對空間畫面的深度理解，惠楷棟在閱讀劇本時，腦海中會自成拍攝場景，這些閃念包含了打光方案和演員走位等等豐富而具體的資訊，而拍攝前的勘景過程也就成為他逐一核對與更新這些拍攝預謀的絕妙過場。在他看來，編劇的寫作自然不會涉及空間概念，導演的重要工作就是讓故事在空間裡自然發生，也唯有如此，才能讓觀眾在觀影時體驗不露痕跡的身臨其境。

歷史概念唯有經過細密的生活化呈現，才能全然寫實。對於大多在棚內完成拍攝的影視劇而言，光無疑是坐擁特別能量的一種媒介。惠楷棟也一再強調——光是模仿自然的，必須與刻意反向而行。所以也就不難理解為什麼他根據故宮窗戶的朝向與

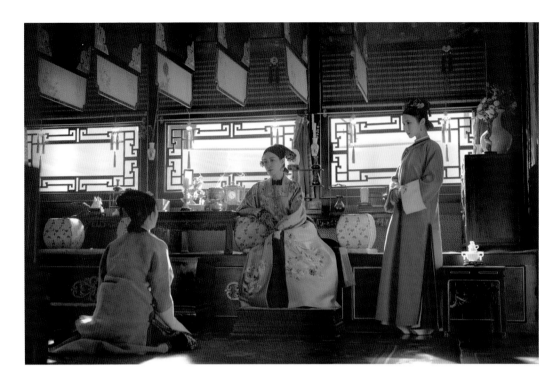

▲ 在惠楷棟看來，光必然是模仿自然的，必須與刻意反向而行。

陽光角度，和置景及燈光團隊一起，在棚內不厭其煩地進行了近乎寫實的模擬。在他看來，古裝劇較之現代劇更有意思的地方，可能是前者有機會描摹和當下完全不同的室內光線走向。歷朝的房屋結構不同，窗戶的高度與大小也各有差異，更毋庸說由此帶來空間內自然光的交錯了，而這也是一項無須史料參與即可由導演單獨完成的歷史寫實。

惠楷棟一直覺得，自己的每一部影視作品都應該是不同的。從複製的企圖裡抽離是一種美學誓言，自成孤品也是一種意外見證。無序到來的靈感在開拍後的現場時常閃現，比如關於乾隆與大太監之間的互動，惠楷棟會與演員一起設計一些更生活化的細節。在他們的想像中，皇上與隨從太監的關係應該是多維的，在外人面前是君臣，私下則互為最了解彼此的人，這種親近關係經由紫禁城內的嚴肅氛圍再一異化，就更彌足珍貴了，因此兩人之間的對白與動作，完全可以摻揉進詼諧與雀躍的成

分。在《延禧攻略》中，觀眾可以看到皇上對隨從太監進行諸如踢屁股在內的各種並不惡意的嘲弄，其實其中許多都是現場的靈感偶成。

至於某些精巧設計則需要在拍攝之前就構思好，比如嫻妃剪燈的設定，就是在置景之初便設計好的細節。嫻妃不斷遞進的人物黑化史，需要一個有象徵意味的支點，而剪滅燃燒的燈芯，則是惠楷棟在構建拍攝畫面時就想好的視角，這讓人物的裂變形成了漣漪效應，也讓情節的推進變得耐人尋味。

在惠楷棟的導演理念裡，剪輯和拍攝是等量齊觀的，在完成了所有拍攝之後，剪輯將會讓作品產生一種並不隔空的新生，導演自成一體的風格與故事的秩序也在此間產生。對於完成拍攝的素材片段而言，剪輯既不改變橋段，卻亦絕非過往，所以也就不難理解為什麼他花了三個月時間蹲守剪輯室，反覆推敲不同敘述順序與方式，最終完成了《延禧攻略》的全片。作為一個格外坦率而誠摯的導演，惠楷棟在前後長達一年的創作中，始終想要呈現給觀眾的，是一個異於固有認知而清冽的清代。

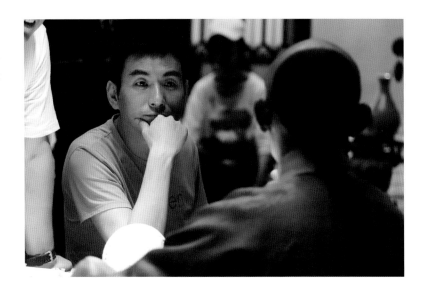

▶ 惠楷棟並沒有本能地在古裝和現代生活之間設置對峙，這可能是對所有古裝劇的一種善意挑釁，或者輕微迴避。

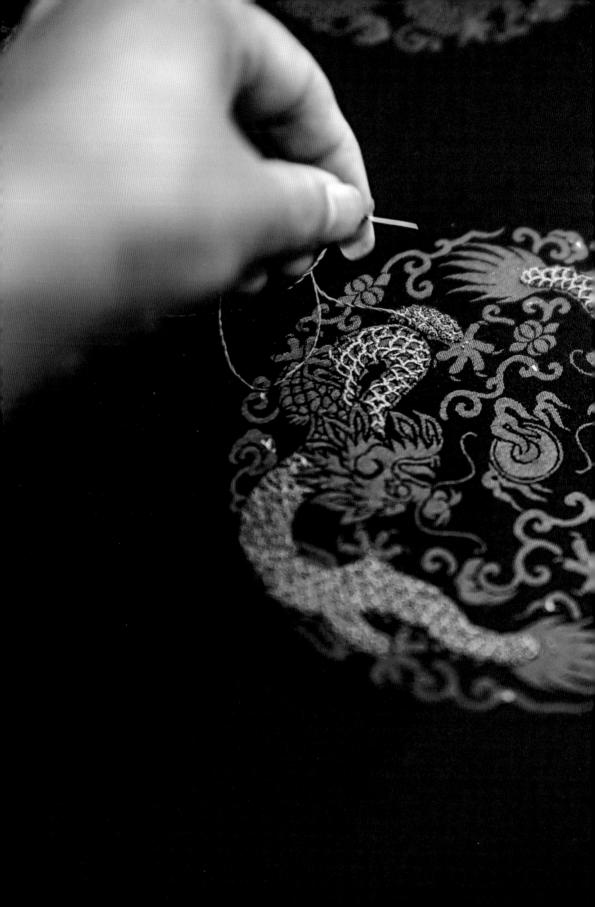

三 · 　　服 裝 造 型

宋曉濤：
民間工藝重構清宮日常

每當宋曉濤想要找尋那些歷朝遙遠影像的時候，
傳世的手藝就會成為最溫存的暗號。

一切從冷枚的畫作開始

作為和于正有多年合作經驗的服裝造型師，宋曉濤在過去數年裡
必須穿行在不同的朝代，無論是晚清民國還是初唐先秦，甚至是
中國信史的起點殷商王朝。作為影視劇的造型師，她的所有工作
是讓角色形象更貼合所處的時代，同時能無孔不入地滲透劇情中
的人物性格，從而幫助演員和導演完成可信而動人的故事講述。

雖然常年駐紮橫店，但她的工作顯然是遊牧性的，從時間線性
而言，她可能在一年中需要跨越幾千年的歲月流轉，從地理位
置而言，她又需要在全國搜尋尚存的民間手工藝。於是即時和
偶然也就自然傾軋進了創作的關鍵時刻，任何一件偶得的殘片
或者邂逅的針法，都會被置入創意的進程內，這讓她的工作時
常像是一場恢弘的多線索齊頭並進，而她和助手則需要動用恍
似偵探的細心和從容。

她和于正的日常討論方式被她稱為「互相扔點東西」，他們之間

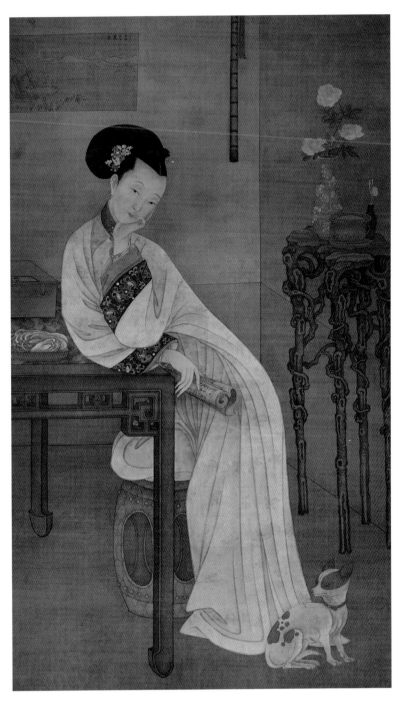

▲ 冷枚《春閨倦讀圖》

的交流很多時候可以省略文字。在微信上，于正發給她一張古畫，她則以一張文物照片回之，雖然沒有過多的闡釋，但是此中的信息量是密佈而麇集的，依循年代橫生的整體感覺與倚賴劇本錯綜的獨有色系都會在此過程中被定調，他們會在此後的見面中用並不長的時間商討所有細節，而後分頭工作。除了兩人經年的默契以外，這種輕量化的合作模式還需要不可多得的信任。

他們幾乎同時偏愛冷枚的畫作。作為受到西方技法影響的清代畫師，冷枚的筆觸經常流連於各種細節，尤其是《春閨倦讀圖》裡用工筆摻揉寫意的清冽筆調，以近乎完整的全視角描畫了清代女性的樣貌，這種描摹甚至細緻到了髮絲的紋路、頭飾的材質、手鐲的紋樣、眉形的弧度，以及衣褶的痕跡。對於宋曉濤來說，這是隔代的點撥，也是前朝的提示。後來觀眾們在《延禧攻略》中看到的女性形象，也大都恍若從這幅畫中走出。

妝容設計的靈感，也很大程度上來自於大量古畫中提煉出的滿清風潮，兩百多年前的她們，喜好有似柳葉的柔美眉形和幹練的單眼皮或者內雙，妝面是乾淨的，似乎並不流行故意強調五官的立體感，而是讓它們刻意隱匿在白淨的面色之下。《春閨倦讀圖》除了多處細節為宋曉濤提供了寫實的樣本以外，絹本設色的畫卷色調也成為了《延禧攻略》全劇參考的基準色譜，麥色織物的畫布既提供了最溫存的底色，又讓躍然其上的所有礦物顏料都帶上了迷蒙而凜冽的色澤，兩者之間的張力是迷人的，既似最平淡的偕行，又若最瑰麗的碰撞。

復刻與創作

在接手劇本以後的創作初期，宋曉濤的工作通常更像是對過往

碎片化積累的整合，讓符合年代的元素自動溢出，佐以新近結識的古老工藝，完成獨樹一幟的創意。她的個人創作偏好是，在每部戲中尋找一個偏重的支點，而在時代的大方向上則完全尊重時代的寫實，也就是說，視覺上的戲劇性可以通過獨到的設計得以闡發，而歷史的現場感則需要動用虔誠的復刻來保障。

《延禧攻略》中的服裝靈感來源大都是博物館收藏的實物，清宮戲因為年代的優勢，又因為皇家物件相對比較集中又保存完好，所以在故宮博物院內就可以找到明確的參照。而這種參考也需要結合多元資訊，比如劇中嫻妃有一件戲服，衣服本體是依循故宮博物館所藏的石青八團龍鳳妝花緞夾褂實物製作，而領部的細節則完全遵照了康熙年間的一張慧妃畫像。因為乾隆年間的服飾在細節上過於單調，而康熙與雍正時的繁複感則會帶來更肅穆端莊的皇室氣息，兩者互補才會構成最佳的畫面。

概念設計終究只是河床，如何讓設計成為實物，則更像是一場漫

▼ 嫻妃的一件戲服乃依照故宮博物館所藏的石青八團龍鳳妝花緞夾褂實物製作，而領部的細節源自康熙年間的慧妃畫像，參照康熙與雍正時製作的繁複服飾，以為畫面帶來更肅穆端莊的皇室氣息。

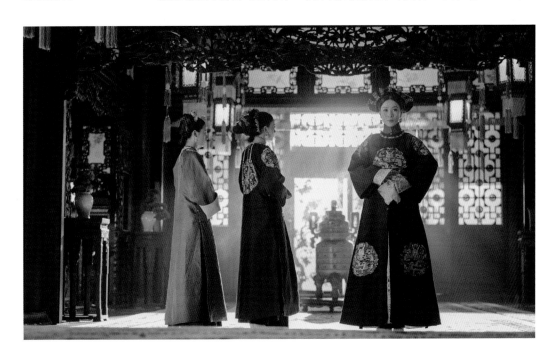

長而艱難的工程，宋曉濤需要擔心的細節不計其數。比如面料的材質，若要貼合歷史，則必須規避所有非自然纖維織就的布匹，而市面上大部分給戲服用的批量布料都是化纖，好不容易找到了願意定製棉麻布料的廠家，時間檔期又會成為新的問題，前期籌備期若是半年，織布可能就需要佔用兩三個月，更毋庸說後續的手工繡花和裁剪縫紉的時間。很多時候，他們需要根據拍攝的進度規劃，轉而規劃道具所必須完工的時間，所以他們的勞作幾乎覆蓋了整個拍攝期。《延禧攻略》中一件工藝複雜的龍袍，在開拍之後的幾乎一個月裡還在由三個最好的繡娘同時趕工，在正式拍攝的前幾天才最終完工。

完成手繡的繡娘與每日敲銅的師傅，也是宋曉濤找了很久的合適人選，她幾乎每天都會去車間，與其說是對進度的巡視，不如說是對工藝的巡禮。布料上那些唯有手繡才能達成的空間感與立體感，以及敲銅工藝所打造的劇中萬物，都會在她的規劃下清晰而緩慢地呈現。《延禧攻略》全劇的服裝大約二千件，而每套造型又都需要配備各不相同的飾物，對於清裝來說，飾物的數量也是驚人的，僅僅頭飾可能就需要數件，再至耳部的耳環、頸部的領約，肩上的闊鬌，胸前的彩帨，每一件都需要悉心的設計和製作，此中的工作量幾乎是不可想像的。

揉合現代人的審美

宋曉濤的性格底色中，有着某種來自香港的城市特質，務實而細緻，快節奏但不跳脫，這也是對於影視劇造型設計師來說最重要的幾項品質。即使在旅行中，她也從未遠離自己的工作，或者說工作已經演化為一種潛意識衝動。她會在當地民間工藝品市場駐足許久，有時候會收穫令人驚艷的繡花殘片，作者無名，尺幅有

▲ 敲銅匠人可以塑造幾乎所有造型的飾物與器物，至於宋曉濤需要直面的命題就是，如何用不同的改良方式模擬那些昂貴難尋而不可復刻的點綴。

限，一旦在日後的創作中遇到合適的機緣，宋曉濤便會想方設法讓殘片成為某件戲服的一小部分。而跨國旅行則讓她在不經意間目睹了即使在不同文明之間，繡花與織布的用料與技法也有諸多不謀而合，她也會試圖按照歷史上不同族類在不同地域板塊之間的遷徙，來推敲某一朝的服裝樣貌。

她始終想描繪的，是歷朝當時的真實生活感，每一次對線條的重新調試，每一處細節的具體深化，都挾帶了更接近彼刻生活本源的企圖，而那些來自民間的手工藝則是通往此途的唯一路徑。在完成《延禧攻略》服裝造型的整個過程中，宋曉濤不斷目見瀕臨失傳的冷門工藝。在鮮有人知的情況下，那些曾經以優雅姿態穿行了幾朝幾代的中國傳統工藝，在一片緘默中不再有人知曉，技法不再有人傳承，實物也就無法再現。宋曉濤只能盡可能地將一些還有老藝人從事的工藝帶及劇中，比如絨花、點翠、京繡和漳絨，所以對於宋曉濤而言，每一次不同劇碼的造型設計工作，也多少可以看做是對

那些逐漸式微手工藝的某種搶救，因為電視劇的熱播往往可以給後者帶來更多關注，從而讓更多年輕人願意從事那些需要吞噬巨量時間的手工藝。

每當被問及《延禧攻略》的獨到，宋曉濤都會否認自己在設計中蓄意摻入了任何創新，她覺得自己所做的，僅僅是以一個現代人的視角來重構清宮裡的生活場景，在此過程揉入的任何元素，都是為了讓畫面更像當時真正的日常。而對於觀眾而言，這可能是以往所未見的。無論場景設計中的細節質感，導演對於鏡頭的揣摩，以及燈光佈置的恰到好處，還有演員表演的攝人心魄，顯然都助益了人物造型最終的成功呈現，這種成功甚至讓後來觀影時的宋曉濤本人都覺得遠遠超出了預期。

設計與製作

在閱讀劇本之後，宋曉濤會在心裡對角色給出一個相對明晰的定位，這種界定揉捏了她對角色的理解、對布料和工藝的排查、常年的劇組工作經驗，以及個人的審美偏好。繼而就是構思設計圖的階段，通常她會描摹一個眉宇線條雖然粗放但是神情畢現的手繪人物，寥寥數筆交代髮型與頭飾的全部要點，衣服本身雖然同樣落墨不多，但精髓要義一覽無遺。重要的是，角色的氣質也能從這些看似簡單的勾畫中一一流露，並且對照最終的劇照來看，還原度同樣一流。在設計圖成為戲服實物的整個過程中，宋曉濤需要搜尋最適合的布料，再根據海量史料細化花稿，之後安排繡娘用不同繡法與絲線完成紋樣，繼而根據演員尺寸裁做戲服，同時拼配所有細節輔材，在演員試穿之後再微調，才能正式呈現於熒幕之上。

即使最嫻熟的繡娘，要從製作圖中領會做工上的氣質依然是困難

的，所以宋曉濤和助手的一項重要工作就是將製作圖轉化為帶有立體提示的詳細工單。給繡娘的圖片除了彩圖設計稿以外，還有黑白線描的花稿，用以轉複在面料上作為下針線索，此外還會有盡可能多的過往繡片作為風格參考，這是繡娘動工前的重要指引。在正式開動之前，她們往往也會先繡一個小塊面用以試色，繼而等待宋曉濤微調其中某幾個顏色，在用線清晰以後，正式開啟繡花的漫長之旅。至於下達給敲銅車間的工單，則是一項更需意會的複雜資訊，往往包含了若干古畫的塊面，用以傳達飾品最終被佩戴的形式，而額外的花形圖片或實物則用以顯示成品所應該達成的氣質。

在調用整個服裝道具組為《延禧攻略》劇中所有人物製作將近兩千套戲服的同時，宋曉濤和助手還需要時刻關注來自清代服飾的各種細節，紋樣色彩可以適當寫意，而那些擁有固定年代感的物件則必須寫實。

▼ 宋曉濤和助手的一項重要工作就是將製作圖轉化為帶有立體提示的詳細工單 —— 給繡娘的圖片除了彩圖設計稿以外，還有黑白線描的花稿，用以轉複在面料上作為下針線索，此外還會有盡可能多的過往繡片作為風格參考，這是繡娘在動工前的重要指引。

吳羅

如果說繡花與敲銅只要倚賴熟練的高年資師傅就保障完成度，那面料則需要恰好的際遇和緣分才能在市場上尋到。富察皇后有一件華服所用的吳羅，就是宋曉濤和助手在蘇州探訪時候的一次意外發現。這種起源於戰國時期的傳統織造技術一度失傳，而蘇州的李海龍在上世紀九十年代成功將其復原。吳羅用桑蠶絲經過四經絞織而成，不同於慣常的梭織和針織工藝，四經絞羅有著特殊的內部結構，不但輕盈柔軟，其上的彩色紋樣在任何角度看起來都會有不同的絢麗光澤，而通體卻又是啞光而內斂的。

吳羅必須在木織機下由純手工操作完成，即使最熟練的工人一天也至多只能完成五厘米，皇后的這件戲服大約要用四米吳羅，光織布就需要八十天之久。宋曉濤深知這種極度費時的工藝並不可能被大範圍使用，《延禧攻略》所能做的，就是通過微量的露出讓其不被公眾遺忘。

◀ 吳羅是起源於戰國時期的傳統織造技術，內部結構特殊，輕盈且柔軟。

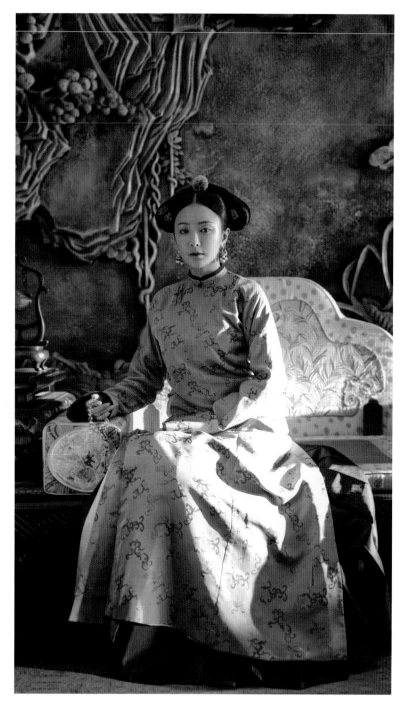

▲ 皇后的這件戲服由吳羅打造，從不同角度看有着不同的光澤，而通體卻是啞光而內斂的。

緙絲

宋曉濤在蘇州的探訪收穫頗豐，江南蟄伏着太多有手藝的師傅，正在從事不為所知且極耗時的手工業勞作，緙絲就是其中一種。

這種技法的要義是通經斷緯，緙絲匠人在開工前，需要先將設計圖案勾繪在經面，此後的數月裡，他們會以更換梭子的方式來回穿梭織緯，在不同顏色的緯線完成坐落以後，再用撥子把緯線排緊，這樣就漸漸完成了不同顏色的色塊。緙絲技法的凜冽在於，操作全程不允許出錯，否則圖案盡毀。

宋曉濤顯然沒有時間從頭至尾製作一件緙絲戲服，於是她搜集了六片緙絲殘片，將上面的圖案一塊一塊剪下，補綴到另一塊素色的緙絲上面。整個工序中最難的是處理收邊，她於是讓繡花師傅用繡花逐塊將殘片連接在布面上，再在表面盡可能修補，做到幾乎無痕，這樣就完成了魏瓔珞一件極其別樣的緙絲戲服。

◀ 緙絲的要義是通經斷緯，即按預先的設計將圖案勾繪在經面，之後不停以更換梭子的方式來回穿梭織緯，繼而用撥子把緯線排緊。

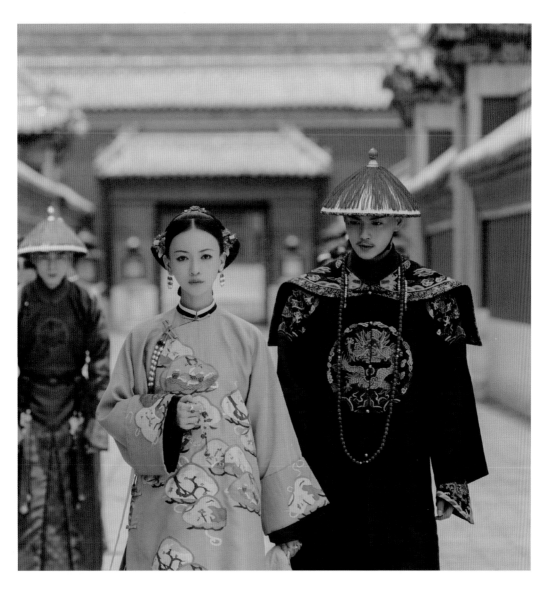

▲魏瓔珞的這件緙絲戲
服通過高難度的拼貼而
成，以致宋曉濤經常擔
心它在拍攝時散掉，幸
而最後的呈現是完美的。

漳絨

漳絨也是來自江南的饋贈。它以絨為經，以絲為緯，用絨機編織，故而織物表面構成絨圈或被剪切成絨毛狀，和今天的天鵝絨類似，雖不及吳羅費時，但經絲和緯絲都須先經脫膠或半脫膠、染色，加拈後織造，織造過程又需要先後完成織絨、提花、割絨三部分，並非易事。宋曉濤在《延禧攻略》中使用的兩塊漳絨面料都是全手工織造的，全手工所呈現的立體感和難以言說的樸拙感常常讓她迷戀，也是她一再堅持摒棄機械摻入的原因。

◀ 漳絨最令人著迷的質感，是從側面可見的毛絨狀凸起，這種凸起用以演繹中國古典紋樣，經常呈現意料之外的恰如其分。

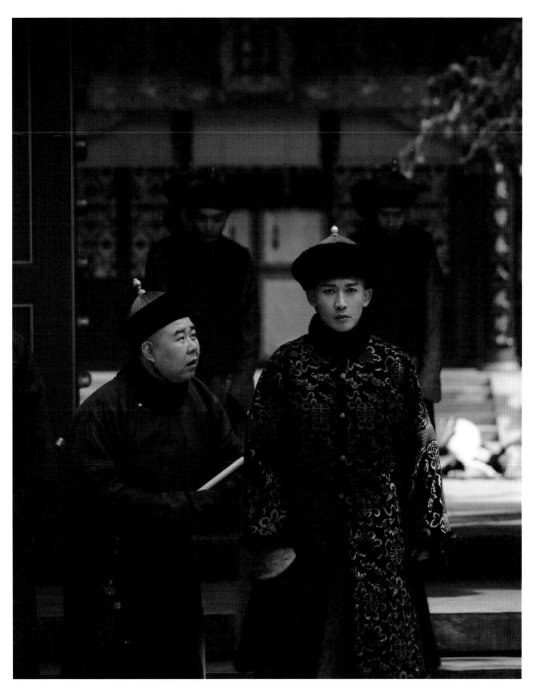

▲ 皇帝身穿漳絨衣服的
面料由全手工織造。漳
絨獨有的立體感，和帝
王所需的儀式感，從某
種程度上而言是一致的。

京繡

京繡又稱「宮繡」或「宮廷繡」，在北方民間刺繡的基礎上加注宮廷無所不在的奢華理念發展而來。和蘇繡的長短針不同，京繡以短針為主，其中最典型的就是「平金打籽」，以真金撚線盤成圖案，再盤繞結籽於其上。不同於蘇繡的秀氣和緩調，京繡是立體而錦簇的，再佐以小範圍的珠繡，會在布面上呈現波瀾壯闊的景象，尤其適合龍鳳騰飛的場景。宋曉濤選用的京繡貫穿整部《延禧攻略》，她幸運地找到了來自河北和北京的幾位繡娘，從而把京繡的神韻幾乎原樣挪移到了劇中。

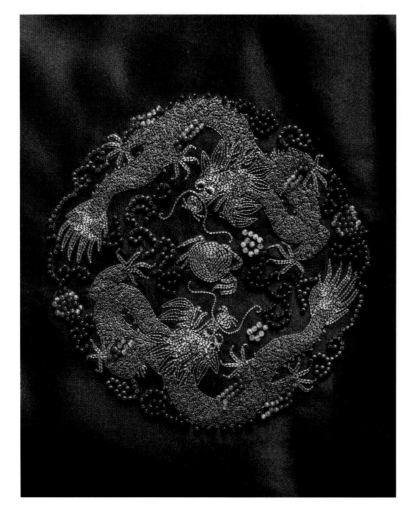

◀ 京繡中的三種重要繡法都會聚在劇中一件龍袍之上。當中磐金繡是以金屬材質的線來進行勾畫。由於材質特殊，所需的針法和力度也與其他繡法完全不同。這種針法可能起源於兩千年前的東方國度，後來在印度、中東、古巴比倫、埃及、非洲，以及歐洲各國則更常見，通常與宗教主題結合，因而磐金繡也就蒙上了一層迷離的神聖感。

▲ 劇中躍然戲服上的多處京繡。

領約

清宮內的禮儀層出不窮，飾物也講求複雜的規範，領約就是其中一項。根據乾隆時期撰寫的《皇朝禮器圖式》記載，領約又稱項圈，滿語為「monggolikū」，其實早在入關前，在第一次成文的官方服飾制度的女冠服部分，就提到了領約，滿語中這個詞為「掛脖上」一詞延展而來，所以領約可以肯定在入關前就已廣泛使用，並成為了官方制度的一部分。

在清代，領約是后妃、福晉、夫人、淑人、公主及一品命婦下至七品命婦穿朝服之時，佩戴在朝袍披領之上的一種類似項圈的裝飾，其上鑲嵌不同的珠寶以示等級之分，同時垂墜的條帶也會有區別。比如皇后領約飾東珠十一，間以珊瑚，兩端垂明黃條二，中貫珊瑚，末綴綠松石各二；皇貴妃所用飾東珠七，垂明黃條，末綴珊瑚各二；皇子福晉所用飾東珠七，垂金黃條，末綴珊瑚各二；民公夫人條石青色，飾紅藍小寶石五等。這些實物現在或分散在各處的博物館，或流轉於各大拍賣行，宋曉濤所能做的，僅僅是讓敲銅師傅進行幾乎騰空的複製。

這是一個艱巨的過程，首先領約看似是一個項圈，其實結構複雜，其中部可以開合，使用時打開由項間套入，絲條則垂於背後，通常還會嵌以珊瑚、寶石、珍珠和獸骨，並佐以鎏金與琺瑯工藝。在無實物參考的情況下僅憑照片與想像來隔空打造的過程經歷了許多次摸索，而這亦是宋曉濤第一次嘗試用敲銅工藝來製作道具。

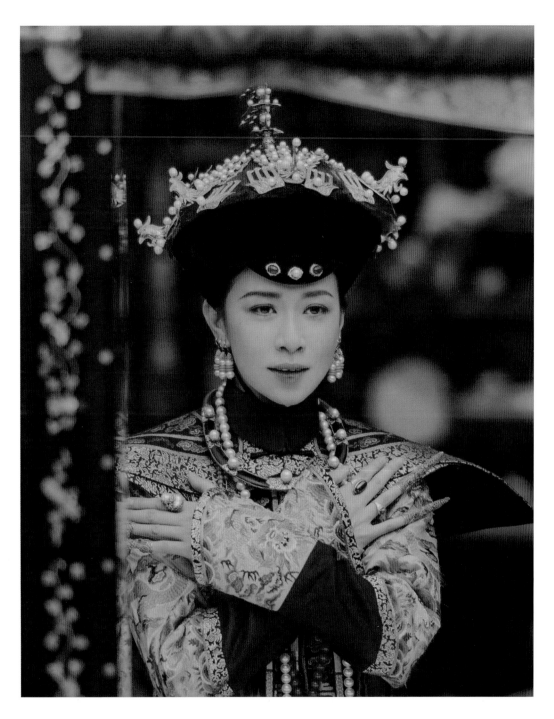

▲ 宋曉濤和敲銅團隊憑藉並不多的歷史資訊復刻的畫琺瑯嵌東珠領約，其佩戴方式也嚴格遵照了清代的範式——先穿着好朝服袍和朝服褂，再掛朝珠，最後再戴上領約，故而領約是壓於披領、朝珠之上的。

彩帨

彩帨是清代旗人女子所專用一種佩戴在胸前或衣襟上的長條手巾，在滿語中寫成「miyamigan fungku」，直譯的意思是「裝飾手巾」，一般為絲綢質地。如果留意那些清朝初年的古畫，就會發現此間的旗人女子不僅在身穿朝服時佩戴彩帨，在日常生活中也會拴着手巾，直至清朝中後期才演變為一種裝飾，而到了乾隆時期就成為了《大清會典》裡規定的女朝服裝飾之一。

彩帨的基本外觀是一塊上窄下寬的絲織品，類似西方的領帶，只不過寬度更加誇張，垂感更加飄逸。彩帨的上端一般拴有金屬環或玉環作為連接，可能會垂下數條繫有玉石的小掛墜，而絲綢上通常會有各種繡花圖案，五穀豐登、雲芝瑞草、蝴蝶成雙等等都會出現。每一級的嬪妃可使用的圖案和顏色也有嚴格規定，宋曉濤則完全遵照古籍與古畫復刻了這些彩帨，甚至在劇中的佩戴方式也完全遵照清代的禮儀規範。

▼ 若未穿吉服褂或常服褂，則彩帨佩掛於吉服袍或常服袍的斜襟上。

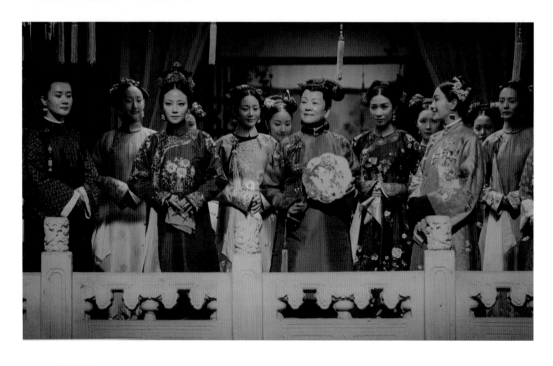

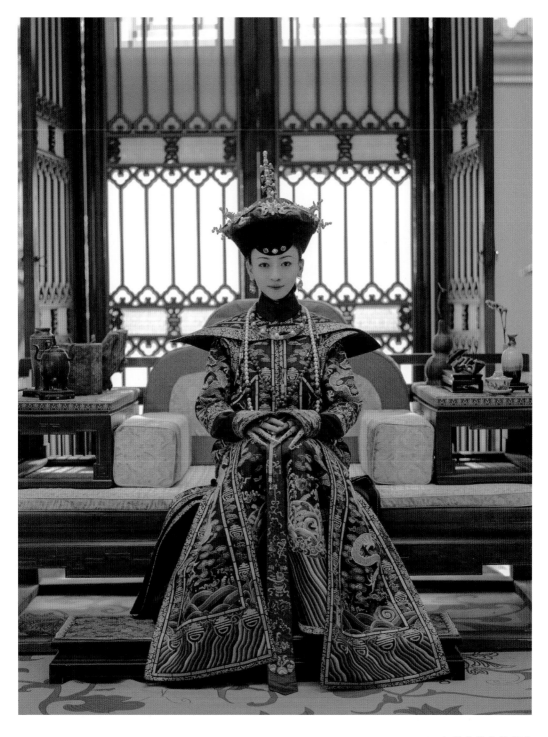

▲ 在劇中嚴格遵照乾
隆朝對彩帨指定的佩戴
規範。

雲肩

雲肩據可考的文本和畫作，可能出現於隋朝，而在明末則非常普及。明代的雲肩更多是作為純功能性的存在，因為女子需常常梳帶有燕尾的髮髻，頭油又容易沾染衣物，所以有了這種雲頭狀配件來保護衣物的肩頸部位。這種形制的裝飾，會讓女性挾帶一些似有若無的英氣。這一來自漢人女子的巧思，在官方推崇漢化的乾隆年間開始大規模流行，甚至宮中的朝服也大量引入雲肩的設計，而東方傳統紋樣的特質，也異常適合在雲肩上迭出。

宋曉濤在冷枚的畫作裡多次看到雲肩在宮廷內出現，因而根據畫作為《延禧攻略》中的女性打造了多件不同的雲肩，精巧的繡花和雅致的配色，和戲服一起完整烘托了角色，也讓劇中的女性形象越加立體。

▼ 蓮花形雲肩為嫻妃帶來似有若無的英氣，而雲肩上的紋樣充滿東方情調。

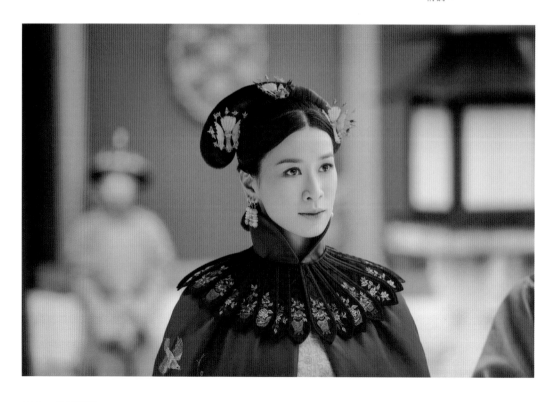

◀ ▼在道光年間的《孝全成皇后與幼女像》中可以清晰看到蓮花形雲肩。劇中魏瓔珞和嫻妃佩戴的蓮花形雲肩，和古畫中的幾乎一樣。然而雲肩雖然已經成為統稱，但只有由四朵雲組成的四邊形雲肩才是最初的「標準版」雲肩。

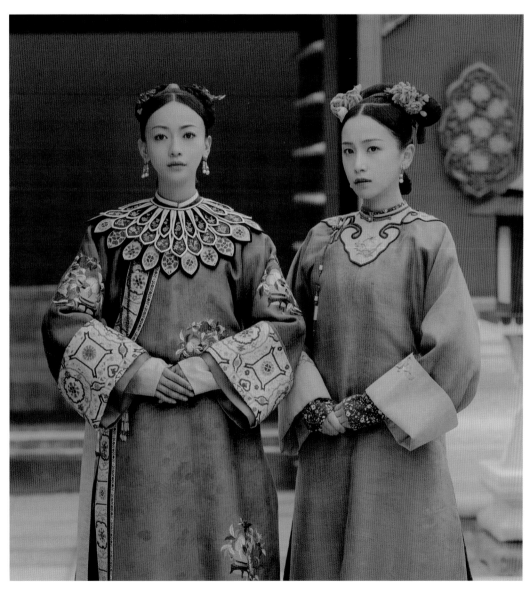

壓襟

壓襟自唐代就有，在明清時期成為風尚。古代女子衣着肥闊，需要佩掛於衣襟右上方的器物抵擋來風，使輕薄的衣衫不至於被吹起，而壓襟又在第一眼可以看到的位置，對於女性而言，是一項重要又可以彰顯品味的器物。

壓襟的形式多樣，可發揮的空間也更大，對於這種並不需要完全根據古物復刻的器物，宋曉濤會在精緻程度上下更多功夫。她選用了一些預算可承受的真寶石來讓玉石雕刻工人打造，最終的成品連她自己都感嘆：大概可以拿去拍賣了。讓宋曉濤感動的是，她發現美術指導欒賀鑫也準備了壓襟道具。《延禧攻略》是兩人的第一次合作，也是宋曉濤第一次將他者製作的道具用在演員身上。

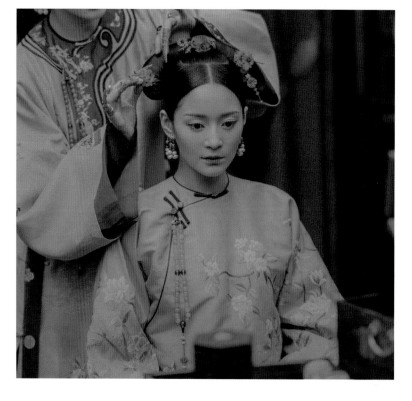

◀ 宋曉濤一共為《延禧攻略》打造了幾十條不同的壓襟，所用寶石、顏色和整體感覺都是根據角色本身的性格與劇情走向而定製的。

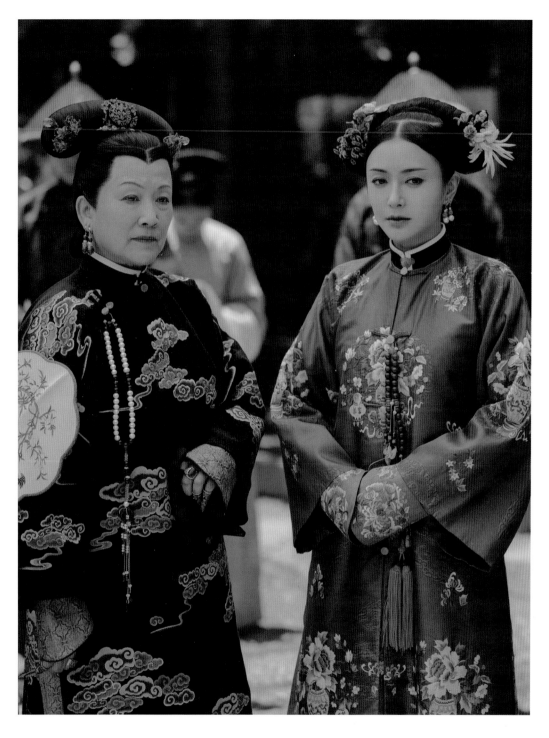

▲ 壓襟可以根據服裝
式樣而有完全不同的佩
戴方式。

鈿子

鈿子，在滿語稱作「šošon i weren」，是滿族女子特有的一種冠帽狀頭飾。和所有飾品的演變歷程相似，最早的鈿子其實是實用主義居多，覆罩在髮髻上用以固定頭髮，後來則鑲嵌金花、點翠、珊瑚與各類珠寶，裝飾意味遠遠超過了實用意味。鈿子可以拆解為鈿胎和鈿花，前者可以理解為軟殼或者硬殼的黑色髮網，後者則為各種裝飾部件，有些鈿子上的鈿花還可再經拆解，繼而自由組合搭配。

黑色鈿胎在體積上的龐大以及鳳凰鈿花在綴飾上的繁複彰顯了皇家威儀，而騰空出現的躍動燕尾，則些微消弭了兩者的嚴肅與桎梏。《延禧攻略》中大部分包含鈿子的髮式，都會呈現隔代的現代質感，而非老舊的封建質感。

◀ 故宮博物院所藏銅鍍金累絲點翠嵌珠石鳳鈿，為光緒帝皇后穿吉服時所戴。黑色部分為藤編的骨架，鈿上部圈以點翠鏤空古錢紋頭面，下襯紅色絲絨，鈿口飾金鳳凰六，鈿尾飾金鳳五，下飾金翟鳥七，均口銜各種串珠寶石纓絡。

◀ 鈿胎的表面積往往很大，所以也容許更多鈿花雀躍其上。

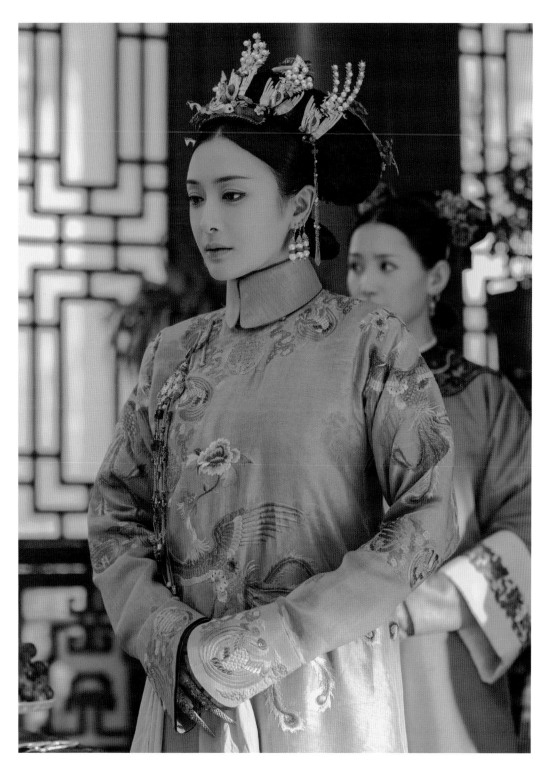

▲ 繁複的鈿子與肅穆的領約對於清宮裡的女性而言，是正式場合的標準服飾。

絨花

據《清史稿·後妃傳·高宗孝賢純皇后》記載：「后恭儉，平居以通草絨花為飾，不御珠翠」，於是如何復刻通草絨花就成為宋曉濤必須直面的問題，因為這對於富察皇后而言，是一樁重要的道具。最終她在朋友的輾轉介紹下找到了目前內地唯一還在從事絨花工藝的非物質文化遺產傳人趙樹憲師傅。

絨花至今無法機械化生產，唯有倚賴嫻熟的手藝和驚人的耐心才能一點一點完成。首先需要將生蠶絲煮熟，然後整理梳順，繼而用銅絲夾住一定寬度的絲線同時拈轉，再用一方木塊碾挫銅絲的一端讓絲線固定，這樣就做成了絨條。每一根絨條都需要精心的修剪，最後根據不同花卉的形狀進行多維組合，才能成為完整的絨花飾品。《延禧攻略》中所用的所有絨花頭飾，幾乎都是依照故宮的藏品來刻畫的，宋曉濤會根據角色的具體需求，在用色上微量優化，在造型上則加以異化，讓關於花卉的描繪呈現某種撲朔迷離，最終在劇中達成了臻於完美的效果。

▼《延禧攻略》中所用的所有絨花頭飾，幾乎都是依照故宮的藏品來刻畫的，宋曉濤會根據角色的具體需求，在用色上微量優化，在造型上輔以撲朔，最終在劇中達成了臻於完美的效果。

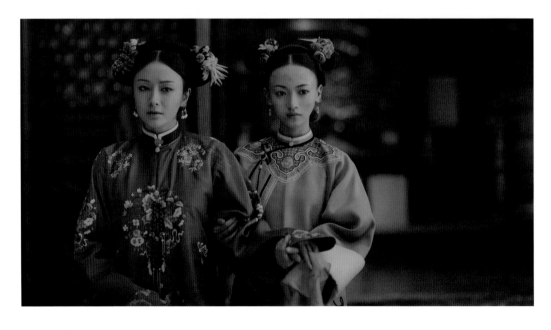

點翠

點翠工藝從漢代便有，先民們發現翠鳥羽毛的顏色世間罕有，有似寶石，所以極盡全力將其移植到飾品上，以求瑰意永存。通常是先以金或鎏金的金屬做成不同圖案的底座，再將翠鳥背部亮麗的藍色羽毛整齊地鑲嵌在座上，繼而製成各種首飾器物。點翠工藝的發展在乾隆時期達到了頂峰，並一直流行至晚清甚至民國時期，所以《延禧攻略》的幕後團隊有機會看到大量真正的點翠文物，于正也購入了幾件古董供劇組拍攝使用。但是適合的古董畢竟罕見，而市面上的仿古成品在宋曉濤看來，一是昂貴，二則並無前朝氣韻，於是自己製作就成為了唯一方式。

翠鳥現今是國家二級保護動物，顯然不再允許用以復刻清代飾物，宋曉濤和助手們嘗試用丙烯顏料給鵝毛染色，最終模擬出翠鳥羽毛的獨特質感和光澤。她參考故宮的藏品，讓敲銅師傅打出底座，太過精巧的小件則用更軟糯的純銀來製作，在底座完成鍍金以後，再將仿翠鳥羽毛顏色的材料平鋪其上，同時點綴諸如珊瑚瑪瑙之類的實物。這樣製成的點翠飾品，既可以完成承接前朝的氣脈，又完美貼合了劇中人物的氣質。

▶ 翠鳥現今是國家二級保護動物，顯然不再允許用以復刻清代飾物，宋曉濤和助手們嘗試用丙烯顏料給鵝毛染色，最終模擬出翠鳥羽毛的獨特質感和光澤。

一耳三鉗

在滿族的舊俗中，一耳三鉗是重要的一項，甚至用以區別旗人女子與漢人女子。三鉗即三個耳洞沿耳垂排列，飾以耳環，富者用金、銀、翠、玉為質，貧者以銅圈充之。在清朝，這一習俗貫穿了所有階層，宋曉濤在閱讀文獻時發現，乾隆有一次提及「旗婦一耳戴三鉗，原係滿洲舊風，斷不可改飾」，而不同古畫和文物也都可以成為佐證，所以在《延禧攻略》中，觀眾可以看到大量一耳三鉗的鏡頭。

◀ 在康熙孝昭仁皇后像中可以看到清晰的一耳三鉗。

▼ 一耳三鉗對於演員而言，意味着需要抵擋由耳環帶來的三倍不適。

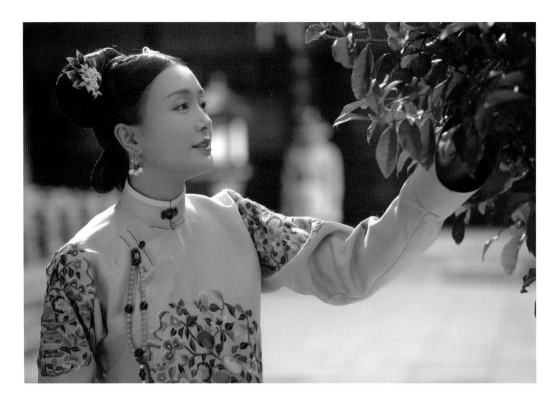

玉石扣子

服裝上的任何細節，宋曉濤都不願意讓其陷於寡淡，甚至每套戲服上的紐扣都是經過細密的顏色搭配和材質選擇，即使在小熒幕上如此之小的細節其實鮮有觀眾會真正留意，但宋曉濤仍然願意動用她歷來的執拗精心對待。清末的紐扣其實在文物市場上並不罕見，而小顆玉石的成本也尚能接受，宋曉濤於是有更多機會在製作紐扣時從形狀到質感都遵循過去的制式。

▲ ▶ 劇中幾乎每一套戲服都有專門搭配的紐扣。

吉服帶

腰帶是清朝男性服飾中特別醒目的一種形式，因而不能忽略，腰帶之上通常還會垂直繫掛荷包、腰刀、火鐮袋等佩結。據《皇朝禮器圖式》載：「皇帝朝帶色用明黃，龍文金圓版四，飾紅寶石或藍寶石及綠松石，每具銜東珠五，圍珍珠二十，左右佩帉，淺藍及白各一，下廣而銳，中約鏤金圓結，飾寶如版，圍珠各三十，佩囊文繡，燧觿刀削，結佩惟宜，絛皆明黃色，大典禮御之。」在宋曉濤看來，此中繁複穿插的細節正好可以彌補常服的單調，錯落腰間的細節和垂墜而下的琳琅動感，可以讓劇中人物在行走時步履更加倜儻颯爽。

▼ 乾隆在劇中所佩戴的吉服帶，其繁複的細節正好可以彌補常服的單調。

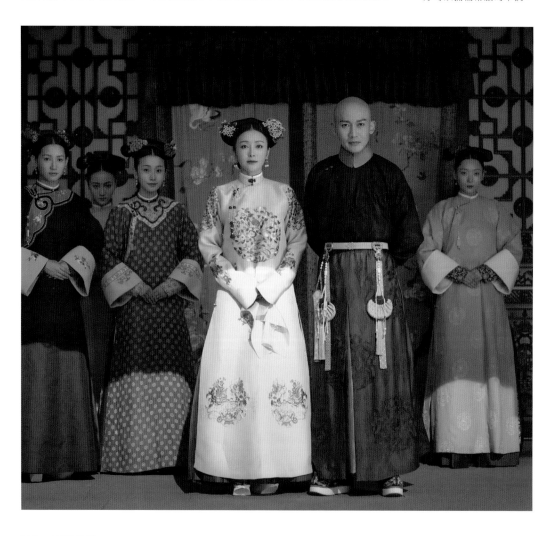

▲ 雖然常年駐紮橫店，但宋曉濤的工作顯然是遊牧性的，從時間線性而言，她可能在一年中需要跨越幾千年的歲月流轉，從地理位置而言，她又需要在全國搜尋尚存的民間手工藝。

設計圖稿及劇照對讀

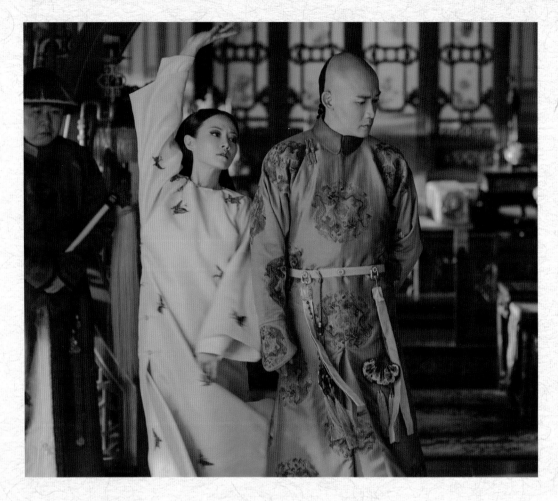

乾隆

———

常服

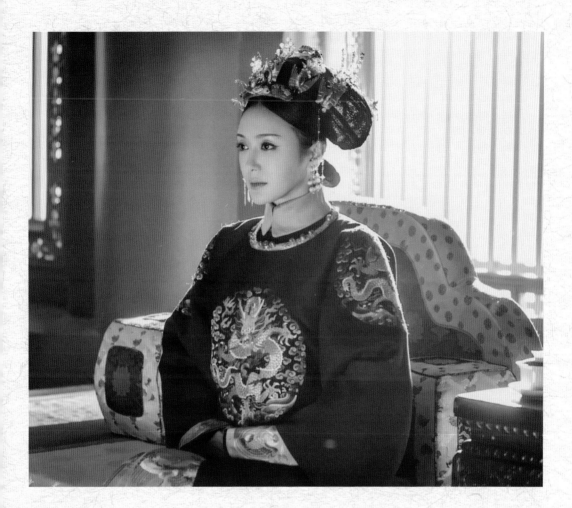

富察皇后

——

盛裝

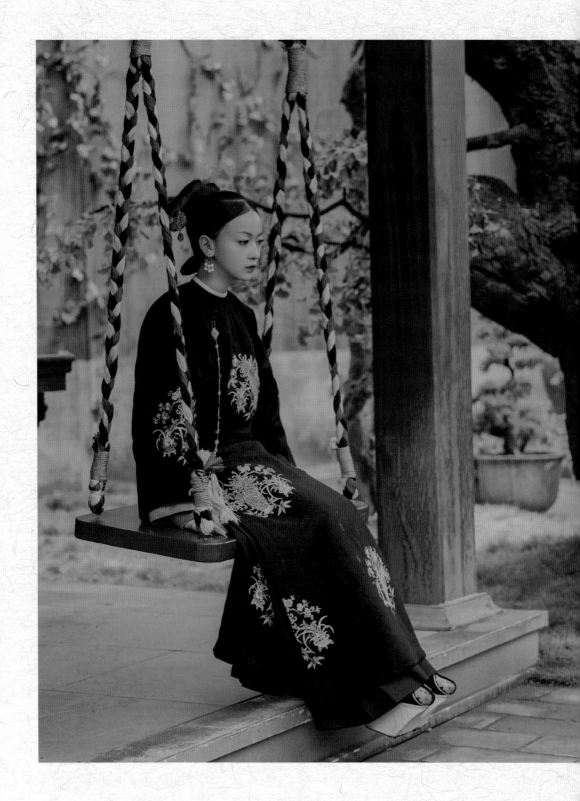

魏瓔珞

——

常服

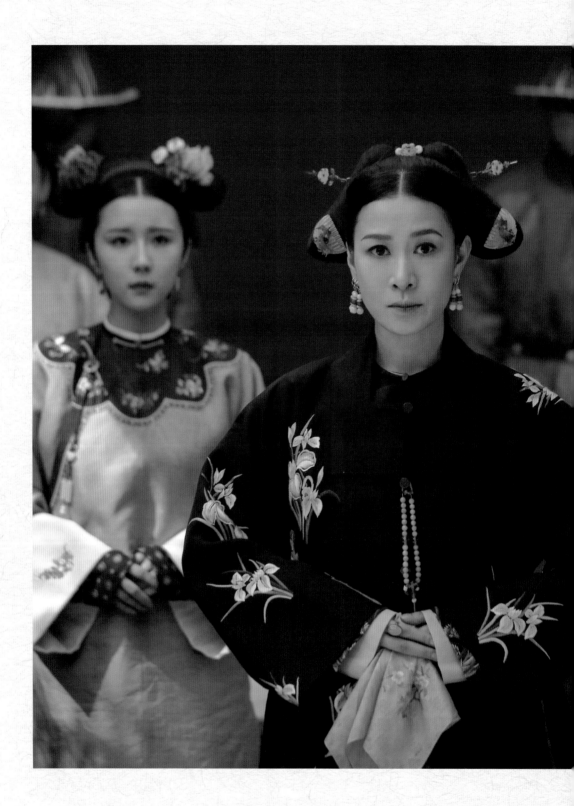

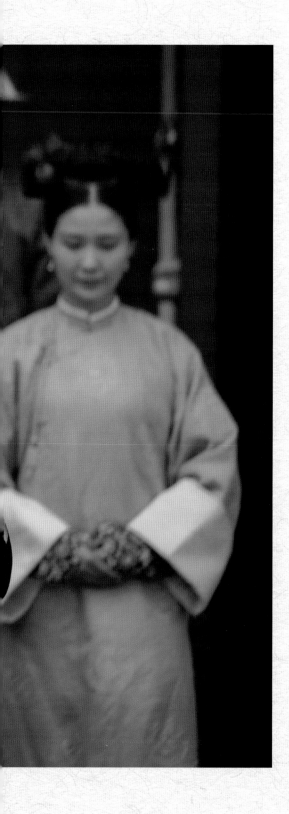

嫻妃

—— 常服

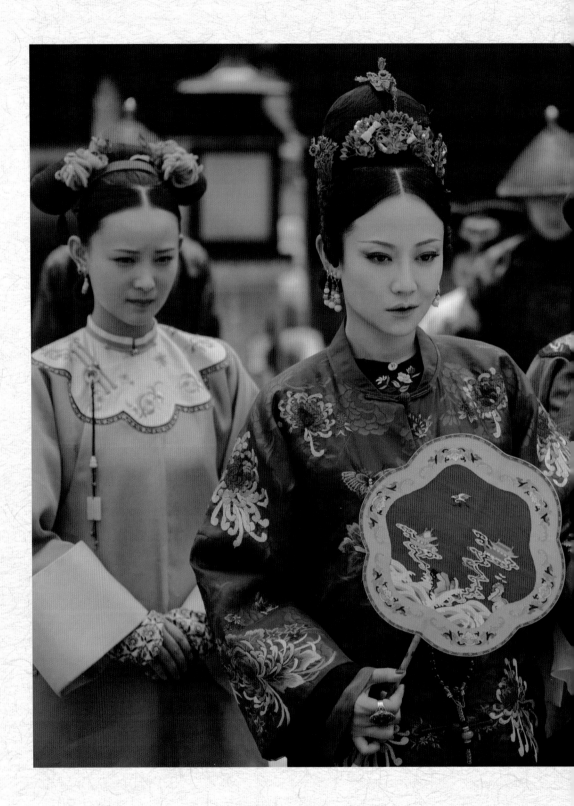

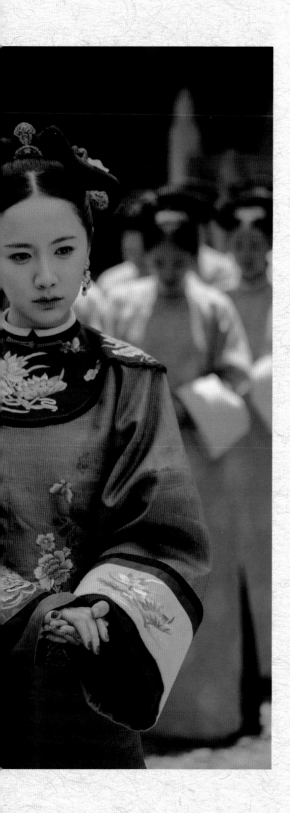

高貴妃

——

常服

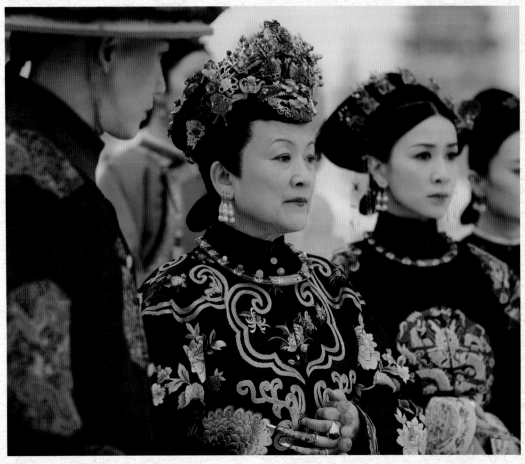

皇
太
后

——

盛
裝

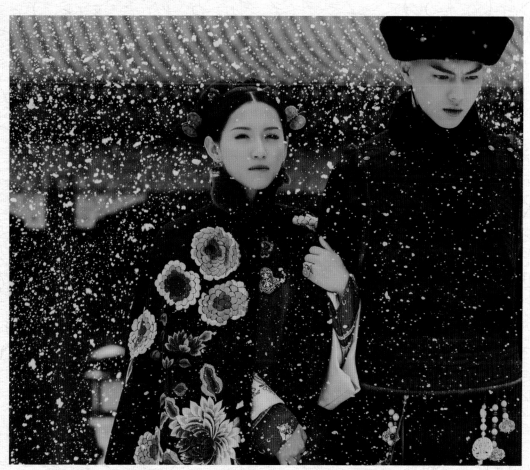

爾晴

——

常服

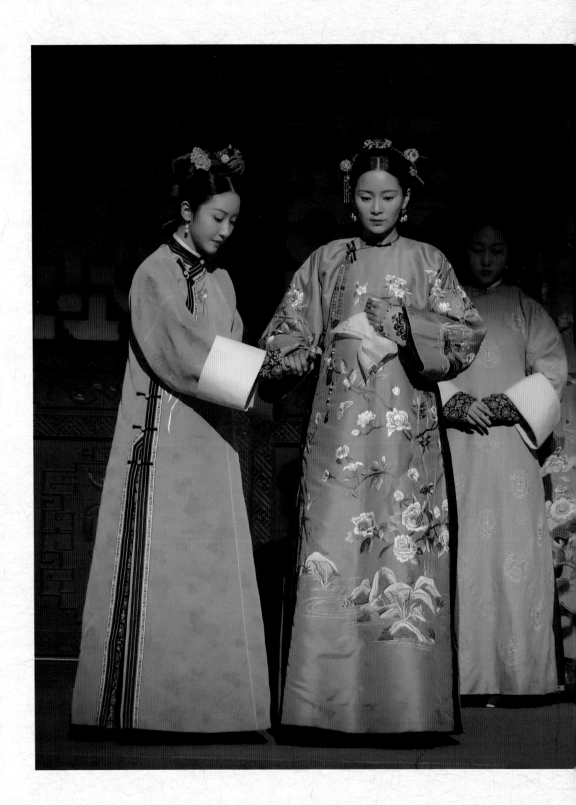

純妃

——

常服

戲無妄言

── 秦嵐

能飾演富察皇后是一個演員的幸運。在當時的後宮裡，她屬行節儉，提倡不穿金戴銀，而以通草絨花代替；但是在當下，金銀器物已經司空見慣，絨花卻是極度罕見的非物質文化遺產。據說當時服裝造型團隊找到絨花傳人趙樹憲老師的時候，這項技藝已經幾乎沒有傳人，而我在劇中所戴的不同絨花頭飾，均是趙樹憲老師根據故宮博物院所藏的絨花實物復刻的，每一枚都要耗時起碼數日，不但精巧至極，還雅致脫俗。

另外我有一件戲服是全由一種叫「羅」的面料打造的，這種面料的織法從春秋就有，因為特殊的紋理結構，從每個角度看，都會在光線下折射出不同的光澤。這種面料，即使最熟練的工人一天也只能織就五到六厘米，難以想像我整件的戲服需要花費她們多少個日夜，所以穿那件衣服的時候我都格外小心，甚至覺得如果沒演好就辜負了如此凝集心血的戲服。

《延禧攻略》劇組的精緻周到不僅在戲服上，在拍攝之前，所有演員都需要進行宮廷禮儀培訓，有專業研究清宮的老師來講

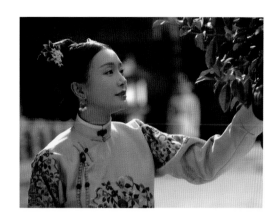

▶ 頭飾上的通草絨花，來自對歷史文本中富察皇后的寫實追溯；戲服和配飾的內斂用色，則源於服裝道具團隊對劇本和角色的理解；佐以秦嵐精湛的表演，觀眾最終在《延禧攻略》中看到了在人物塑造上毫不失焦的富察皇后。

行走坐姿，甚至是睡姿都有嚴格的規定。小到妃嬪宮女行禮、貴妃妃子們「開例會」，大到大典、祭祀等，都有對應的禮儀法則。在上完課之後，你會覺得那個年代的約束如影隨形，在開拍的那一刹那，你會不自覺地以那些要求來衡量自己是不是越矩，是不是妥帖，而這無疑會讓表演更具真實感，也更像當年就發生在紫禁城裡的故事。

除了禮儀課程，在拍攝之前所有演員還會進行劇本圍讀，我們會一起揣摩重要的劇情節點，深度討論如何把握這段戲的情緒張力。作為演員，我們必須最大程度地輔助于正老師和導演們，呈現他們想要傳達給觀眾的場景，同時也讓觀眾最大程度跟隨劇情感知人物內心。而完美的服化道，則在表演的當下此刻，給予演員無限能量，讓表演的空間一再延展。

表演的唯一性

—— 宋春麗

我喜歡歷史，但一直對參演古裝劇心存謹慎。 在《延禧攻略》之前，我對古裝劇的所有嘗試基本停留在客串，本來接拍此戲也幾乎是抱着這樣的心態，但第一天試裝就把我給震住了。偌大的服裝製作間，服裝幾乎一眼望不到頭，從皇上、皇后，到宮女太監，每個人物的服裝少則幾套，多則十幾套，僅僅皇太后這七八十場戲的小角色，服裝也有七、八套之多。從裡到外，從上到下，全部是專為我定製的禮服、吉服、行服、常服等等，任何一個紐扣和一處鞋帶都極度考究，大禮服上的繡花則是繡娘們一針一針手工繡出來的，精緻程度幾乎與故宮中的實物一樣。這給了我一個下馬威：不能小覷此戲，必須認真對待。

接下來化妝也讓我震撼。剛到化妝間，化妝師就說：「宋老師，我得把您的眉毛給剃了，重新走形。」作為演員我自然非常理解，演員的一膚一髮在拍攝時，既是創作工具又是創作材料，必須服從角色需要，我二話沒說就同意了。當化妝師幫我刮完眉毛上好妝，梳妝師在我面前早擺好了五六個頭型的照片和五顏六色金碧輝煌的飾品，那些鑲金帶銀的髮釵，紅瑪瑙綠翡翠的耳墜可以亂真。隨後，我一套一套梳頭，一套一套試配，又一套一套換裝，一套一套地穿戴好給造型師看，拍照定妝折騰了整整一天，說實話確實是精疲力盡了。可到晚上，當我從助理的手機上看到造型照時，我一下子就愣住了，兩葉彎彎的柳眉，一點淡淡的朱唇，油油亮亮的旗牌頭，配上製作精良的掐絲銀髮釵，

▶ 柳眉、朱唇、旗牌頭、銀髮釵，還有雍容華貴的禮服，令宋春麗儼然一個榮尊九鼎的皇太后。

還有那身雍容華貴的禮服，儼然一個榮尊九鼎的皇太后。這是我從來沒有過的造型，我興奮得全然沒有一絲疲憊，立刻把照片發到朋友圈，迎來朋友們的驚呼與喝彩，瞬間我便信心滿滿，躊躇滿志——我的皇太后必成無疑。

在以後的每次拍攝，坐在化妝台前都是一種喜悅，感受着現實的自己一點一點穿越到清朝皇太后的過程，對於演員來說實在是一種絕妙的享受。在拍攝現場，劇組還專門請來了清宮禮儀專家顧問，手眼身法步的展現，必須符合那個時代的規矩，一絲也不能含糊。于正自己也是個清宮專家，對清朝的前前後後知道得太多了，他經常拿出一件真的老物件到現場「炫耀」，告訴我們戲裡的飾品很多都是一比一的製造出來的。有一次在義烏機場，因為航班延誤我們在候機室待了差不多一個晚上，他滔滔不絕地給我們講述一段一段真實的歷史故事，受益匪淺的同時，我也更能理解《延禧攻略》這部戲是怎麼完成的。

我曾寫文章說過，自信是演員能否成功的必備條件。自信來源於對角色的熟知，來源於「我是他」和「我像他」的區分。「我是他」是唯一的，「我像他」是間離的，而這一切需要創作人員共同努力。這次同歡娛影視、製作人于正及創作團隊的合作，讓我有機會在《延禧攻略》中有可喜的實踐，必須感謝所有人在無數細節上的全力傾注。

儀式感的加冕

—— 佘詩曼

無論戲服還是道具，對演員而言，都可以在創作邏輯上建立一種強大的心理暗示，也就是說，越「真」的扮相和環境，會讓演員越相信自己身處那個年代，同時也信賴所飾演的角色。而《延禧攻略》的幕後團隊對於置景、服裝、道具、化妝的一絲不苟，讓我可以完全信服那種「真」，從而很有安全感的把自己交付出去，深信你的每一個言談舉止就是對的。對於演員來說，心理層面的建設很重要，沒有信任感和安全感的表演是沒有自信的，觀眾能感覺得到。

《延禧攻略》最大程度還原了那個年代，無論是頭飾的重量，還是衣服上刺繡的凹凸，都讓演員覺得自己的一舉一笑極具儀式感。這種儀式感的加冕，會令演員心悅誠服地覺得角色與自己可以高度融合，從而在表演中更容易釋放自信，也更容易達到精準。作為演員也時常有機會了解到幕後團隊的一些工作日常，所以就更能體察這種儀式感的成功打造，完全源於整個團隊對「美」與「真」的苛求，以及為此付出的無數心血。

比如以往的一些清裝劇慣用假領，或者可以拆卸的外掛，但這些有違「真」的道具在《延禧攻略》裡完全不會出現，所有穿戴方式從裡到外都盡可能還原清朝。雖然拍攝的時候是盛夏，穿那麼多層會非常熱，

▶ 在佘詩曼看來，只有當演員身著最貼近歷史本源的戲服時，才有機會呈現肅穆迷人的表演。

但在晚上看當天片段的時候，我的感覺是驚艷的。不但衣服的層次感令人讚嘆，當演員身着這些幾乎逼近真實的戲服時，他們的表演也是肅穆而迷人的。全套清裝的還原甚至細緻到了睡褲，我在戲中有一條睡褲被網友誤說是牛仔褲，其實那條褲子的樣貌完全照搬了清代睡褲的樣子。很少有清宮劇會顧及這樣的細節，我覺得《延禧攻略》的幕後團隊在幫助演員疊加儀式感上，真的做到了無孔不入。

厚重的儀式感傳達到表演上，就可以成就演員的完美體驗，比如在船上質問皇帝那場戲，我歇斯底里的聲討，繼而全身覺得無力，有一刻真的覺得自己被掏空，那種力量強大到可怕。導演叫停後，我還是遲遲不能出戲。我真切地感覺到眼淚滾燙的溫度、呼吸的急促、委屈的心酸，這彷彿不是表演，而是來自嫻妃一種本能，只是從我的身體傳達出來。我想這大概就是真正的「感同身受」吧，以至於任何時候回憶起這場戲，我都會感到呼吸開始急促。

演員的表演是一種力，服化道則是另一種力，兩者互相作用，會產生遠強於雙倍的力量。作為演員，必須用心體驗幕後團隊為你製作的所有細節，有時候可能是手持的念珠、一盞茶、一爐香，在這些所帶及的儀式感之上，投諸對人物的理解，表演就會自然發生，並且渾然一體。

傳　世　手　藝

趙樹憲：群卉爭妍

趙樹憲有自己用慣的剪刀，這是旁人所不能動的獨門工具。這
把剪刀在一天中張合的次數無法盡數，從 1973 年進入南京絨
花廠開始，趙樹憲就保持着這種工作節奏。

◀ 在趙樹憲看來，從事
絨花製作的首要特質就
是，必須坐得住。

絨花早前是宮內的專享，《紅樓夢》第七回提及薛姨媽拿出「宮
裡頭做的新鮮樣法堆紗的花兒十二枝」，被脂硯齋評為暗喻了金
陵十二釵，而作者祖輩和南京長達數十年的牽連，以及「石頭記」
三個字似有若無的暗指，也讓曹雪芹極有可能多次親眼目睹過南
京出產的絨花。

在二十世紀三四十年代，南京全城已經有四十多戶專業從事絨花製
作的家庭作坊，也有多位有名的大師出自絨花世家，教敷營街區的
花市大街則專賣各種用途的絨花。至建國後，出口創匯一度成為時
代新口號，老一輩的手工藝從業者則需要投身與此有關的生產。事
實上，在那個特定歷史時期中，不僅絨花如此，整個工藝美術行業
都在大量生產出口產品，過去祖輩相傳的技法授予方式也變為了集
體工廠的流水線作業。等到 1973 年趙樹憲作為年輕一代入廠時，
工廠中的主流產品是為西方節日所做的禮物擺件，而鮮有花卉。

▼ 絨花技法在刻畫小雞
毛絨質感的時候有天然
的優勢。

除了戲劇表演所使用的幾種傳統絨花頭飾以外，廠裡日常生產得
最多的是用絨花技法做的小雞。因為無論是復活節的彩蛋擺件，

還是聖誕節的松樹擺件，周圍放上小雞都不會產生違和感，而絨花技法在刻畫小雞毛絨質感的時候也有天然的優勢。

彼時的廠裡，每個工人幾乎都只做一個步驟，勾條的常年勾條，打尖的每日打尖，趙樹憲並不想僅僅成為流水線上的一個螺絲釘，於是自發輪轉了所有工序。熟練掌握全套工藝技法之後，他的工位也就從生產車間搬進了設計室，這意味着他不必再從事重複的勞作，而可以設計自己心儀的造型。這也很好地解釋了他之後連續擔任了八年車間主任，因為廠裡沒有人比他更深諳絨花了。

絨花的製作中，步驟雖然並不多，但是每一步都暗藏無數玄機，若無幾年的操練，根本無法掌握。首先需要將蠶絲煮成熟絨，染上不同顏色，繼而是拼配做出漸變，梳理通順後，用退火軟化的黃銅絲夾住大約一厘米寬的蠶絲，同時拈轉銅絲做粗略固定，再用一方木塊繼續碾挫銅絲的一端讓絲線進一步固定，這樣就做成了絨條，這一步叫做「勾條」。

下一步是「打尖」，這一步的要義是對剪刀的微妙操控，一手旋轉絨條，一手進行修剪，讓絨條呈現需要的特定形狀，或尖或圓，或銳或鈍。對於絨花藝人來說，不存在按圖索驥，也從來沒有圖紙，所有的形狀與線條都在他們心裡遊走，繼而在指尖淌落。

在完成了所有絨條散件的製作以後，就要將它們組合成為不同的花卉了。趙樹憲一直覺得，絨花的工藝天然地適合用來打造花卉，自然界中那些不經意的動人細節，完全可以通過絨花技術進行恰如其分的挪移複製。其實早在十幾年前，他就開始了自己的重構花卉計劃，採風是必須的，他去往不同的野外觀察各種花卉，本地沒有的植物則通過不同角度的照片來進行描摹。

 1 勾條

將大約一厘米寬的熟絨
用退火軟化的黃銅絲夾
住，繼而碾挫銅絲來進
行固定。

 2 打尖

在微量的旋轉中不斷修
剪絨條，讓其呈現特定
的形態，或尖或圓，或
銳或鈍。

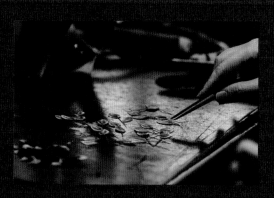 **3 組合**

通過各種技法，或撚
挼，或折疊，絨條成為
葉瓣與骨朵。

 4 完成

最終完成的絨花作品，
可以在幾毫米的細節
裡，呈現微妙的迷幻與
絢爛。

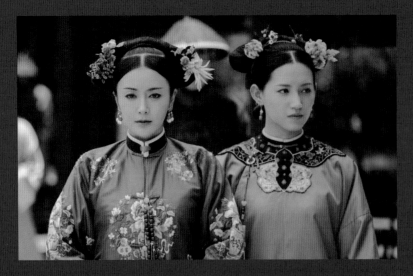

◀ ▼ 十九款絨花頭飾被還原並用在劇中，其中趙樹憲所做的兩件絨花頭飾作品在劇中呈現了富察皇后不同於其他嬪妃的冰潔無爭——深藍色的菊花與藍紫色系的「福壽三多」，不僅色彩上的漸進層次細密動人，空靈輕盈的質感更是前所未有。

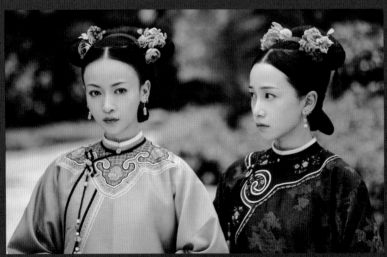

現在的南京市民俗博物館以及其中的非物質文化遺產館，坐落在秦淮區中心地帶的甘熙故居，這片始建於嘉慶年間的宅第，是中國最大的私人民宅。在白牆黑瓦的大宅裡，趙樹憲也擁有一個房間，這是南京市政府為了保護非物質文化遺產而免費提供的場地，也是他和絨花的陣地。雖然在很長時間裡，他一直是一個孤獨的堅守者。

早些時候，他的工作室裡常年只有他自己。昔年那些廠裡的同事們大都比他年長，現在則在家過着兒孫繞膝的晚年生活，並沒有

人願意再度復出從事這一吃力而寂寥的工作，而在民俗博物館駐紮了一兩年以後，他收了幾個年輕徒弟，更重要的是，絨花適用的場景也得到了意料之外的闡發，一開始是漢服愛好者群體定製了大量頭飾，後來則是和世界頂級奢侈品牌合作了幾個裝置藝術作品，繼而是與影視劇行業的合作。

《延禧攻略》劇組找到他的時候，他才發現劇組提供的故宮館藏絨花照片，均是對實體花卉的類比，和自己這幾年的設計理念不謀而合。懷着巨大的欣喜和對前朝作品的敬畏，他復刻了十九款絨花頭飾。在劇中，這些有別於過往任何頭飾道具的絨花，閃耀着謎樣的層次感，同時挾帶窸窣的迷離感。在趙樹憲看來，《延禧攻略》的熱播給絨花帶來的影響，遠遠大過前十年各種宣傳的總和。絨花在這一刻的廣為人知，幾乎是全國性的。

於是有更多年輕人願意加入他的團隊，工作室的空間也需要一再擴展，他的要求則和過去一樣簡單——第一是必須真心熱愛絨花技藝，第二則需要全職投入，而他也會毫無保留地將自己四十餘年的製作經驗教授給年輕人。和 1973 年他入廠時一樣，徒弟們在他的指導下，輪轉熟悉每一道工序的操作，繼而則是踐行對絨花的傳承與創新。

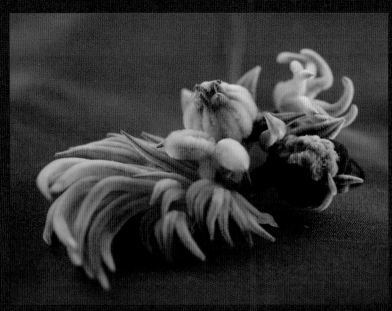

▲▶「福壽三多」這一
中國傳統美術中的固定
組合則寫意意味更濃
厚，其由綬帶鳥（也稱
「壽帶鳥」）、石榴、
佛手、壽桃等意象結合
而成，寓意着福壽綿
綿，多子多孫等等。

▼ 趙樹憲為《延禧攻略》所做的絨花頭飾作品。菊花與蝴蝶的形態均是對自然界實物的寫實記錄，而色彩的選用上則為劇中人物的設定做了一定的異化。

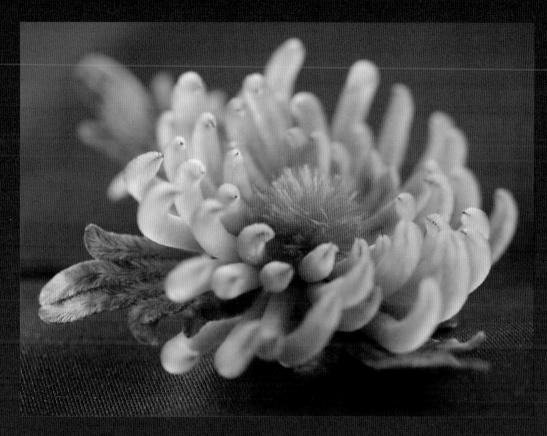

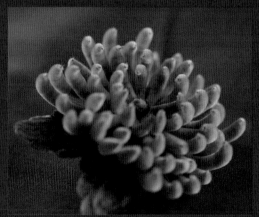

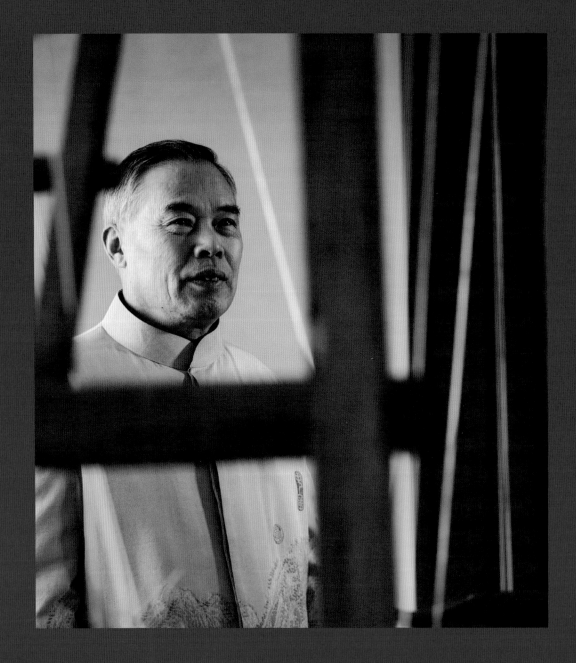

李海龍：結構學引力

一個織造業的行家可能同時是資深的結構學家，因為若不是對
經緯結構的深度迷戀，絕無可能在幾十年的時間裡對絲織品和
織造機進行持續不斷的研究和改良。

這也可以很好地解釋了為什麼李海龍在被授予非物質文化遺產繼承人以後，對自我的身份定義依然是一個「搞技術的」，而非藝術大師。

任何一塊布片在李海龍看來，都有着複雜的組織結構，而相比起綾、綢、緞，羅的工藝是最莫測的。它通過絞紗與平紋交替，經線和緯線互相糾結，紋飾清晰娟秀，結構則繁複錯疊。更弔詭的是，根據可考的出土文物顯示，羅在六千五百年前就被先民織就，而隨着四千七百年前織羅木機的出土，現今的技術卻依然無法解開其中的眾多謎題。

蘇州歷來是織羅技藝的重鎮，比如在草鞋山遺址（新石器時代遺址，距今六千年）出土的一塊紋羅織物殘片，是目前發現的年代最早的羅，其花紋為山形斜紋和菱形斜紋，組織結構為絞紗羅紋，是以野生葛為原料的羅紋織物。而虎丘塔附近也出土了五代十國時期吳越國的四經絞羅。據《十國春秋》記載，吳越國時期的統治者曾向朝廷貢奉絲織品，種類有錦、羅、紗、絹等，且數量極大，這可以側面說明當時吳越國的絲綢業十分興盛。

羅的動人之處，是質地異常輕薄而手感滑爽。外觀似平紋啞光，在光照下則呈現萬般絢麗，又因為由經緯紗絞合而成的有規則排孔，透氣舒適。白居易《楊柳枝二十韻》中有「身輕委回雪，羅薄透凝脂」之句，朱彝尊的《鴛鴦湖棹歌》裡也有「春絹秋羅軟勝綿」之說。

關於吳羅的記載，也可以在後來的各種史書中查到，比如南宋吳曾所撰《能改齋漫錄》就有「持吳羅湖綾至官」的記述，而

到了明代，吳羅的織造技藝也讓當地民眾紛紛受益，據張瀚《松窗夢語》載：「大都東南之利，莫大於羅、綺、絹、紵，而三吳為最。即余先世，亦以機杼起，而今三吳之以機杼致富者尤眾。」不過羅因為織造技藝的複雜和耗時，一直僅僅由上層階級獨享，在進入民國以後，一方面由於高官權貴群體開始斷層，又因為洋布的衝擊，大批量的吳羅織造隨之停止，直到建國之後，幾乎只有個別散落在鄉野的手工執機者還在默不作聲地從事羅的織造。

李海龍在上世紀五十年代出生於蘇州光福鎮的一個刺繡世家，光福鎮居民向來擅長種桑養蠶，繰絲織綢，而李海龍七十年代從部隊復員，也恰好正值「文革」之後市場經濟復蘇伊始，他於是開始各種成功的商業試水，並且以一己之力帶動了全鎮的人。先是養兔子，繼而是嫁接桃樹，後來又將自留地裡的油菜全部砍掉，種了可以賣高價的盆景，而在全鎮人都開始種盆景的時候，他則把視線投向了織造業。

1992年，當公有制和私有制的分界線變得模糊，政策也開始允許個人投資的時候，他動用了此前的五萬元積蓄，再貸款三萬元，收購了一批設備，開始了自己在織造業上的探索。當時他沒有想到這項事業可以在二十多年裡讓他不斷感受到新意，同時又不斷閃現未知的命題。

來自日本的一筆和服腰帶訂單，令李海龍接觸到羅這種對他而言全新的物品，他也第一次意識到，雖然本土可能已經不再生產羅，在日韓則文脈未斷，他於是有機會從他國的訂單中習得這種始於中國的古老織布方式。

由於當時村裡還未通電，所以一直保持着腳踏手拉用老機器織造的傳統技藝。李海龍和郁石鳴一起在顯微鏡下研究布料的組織結構，改造織機龍頭，在不斷的嘗試中完成了羅的初步織造。而這遠非終點，除了橫羅和直羅等一般紗羅織造技藝外，還有複雜的花羅、羅緞、鏈式羅、二刀羅、河西羅、秋羅，以及從二經、三經至十二經等諸多古老珍稀的織羅技藝，等待着李海龍的探索。

此後困擾李海龍的又一個難題是，想要找到參考標本，卻四顧無羅。那些古羅殘片不是在博物館，就是散落在收藏家手中，並不容易在民間覓得。恰逢聯合國教科文組織在乾隆御花園實施搶救恢復工程，其中重要的一部分就是復原漆雕羅、鏤金羅、繡花羅

▼ 四經絞羅由經絲互相糾結而成，孔眼疏朗，結構穩定。每厘米的經絲密度通常有六七十根，所以即使在幅寬四十厘米左右的布匹上作業，也意味着織工需要同時安置數千根絲線；更難以想像的是，在湖南長沙馬王堆一號漢墓出土成幅紋羅中，每厘米的經絲密度已經達到一百至一百二十根，至今在復原上仍然是個謎題。

▲ 宋曉濤在蘇州的一次
探訪中意外邂逅了李海
龍所出產的一塊純手工
彩織花羅，在不同的角
度下，這塊花羅既有月
光的皎潔，又似有霓虹
的電熾，令宋曉濤傾心
不已。

等複雜織布技法，而故宮博物院此前在全國輾轉三年卻找不到對應的專家，李海龍於是欣然前往。

吳羅在彼時的皇家宮廷內，不僅用來製作服飾，甚至也是簾幕帳帷、屏風隔扇等室內裝飾和建築裝飾的重要材料，而故宮乾隆花園符望閣的隔扇漆紗窗用的正是吳羅技法與漆雕的結合。在參與故宮文物修復的過程，李海龍有機會目見了歷史布料中最真實的組織結構，在顯微鏡下的微觀世界裡，他不止一次地拍案稱奇。此後他與中國社科院考古研究所合作，成立了中國古代錦羅織物實驗考古研發中心，織造各種不同樣貌的羅。宋曉濤就是在蘇州的一次探訪中意外邂逅了李海龍所出產的一塊純手工彩織花羅，在不同的角度下，這塊花羅既有月光的皎潔，又似有霓虹的電艇，令宋曉濤傾心不已，所以也就有了富察皇后在劇中的那件輕盈而又燦然的戲服。

在李海龍看來，羅無疑是紡織技藝的源頭，而今的落敗，根本原因還是其在生產效率上和新興技術的不對等。對於這一代的織造從業者而言，需要解決的也許是如何跨越工藝上的壁壘，讓羅的生產實現有效率的工業化。他不止一次地慨嘆先民的智慧，而除了歷史的傳承，更讓李海龍醉心的，是讓羅本身細密又充滿張力的組織結構完成更多國際命題，比如應用於潛水服的面料，或者是軟殼防彈衣，羅的長纖維都有天然而獨到的優勢，甚至在醫療行業中，羅也是某些手術耗材的最佳材料。雖然年近七十，但是對於李海龍而言，一切研發才剛剛開始。

顧建東：山間走梭

顧建東把工作室搬到了山上，可能是想隔絕山下的喧騰。
緙絲是一場異常緘默的勞作，山林裡的靜謐剛好合適。

顧建東這種主動的隔離也因為部分客戶的保密需求，他們不希望
自己未來擁有的私藏被太多人看到。

如今他的團隊已經有三十多人，而在蘇州，整個緙絲行業也就
二三百人。這是一個小眾的群體，很多繡者並非僅僅為了收入，
她們的子女都有收入頗高的工作，家裡亦不需要她們的這份入
息，在繡架前的勞作對她們而言完全是出於手藝人的慣性，所以
顧建東其實無須動用太多心思管理團隊。他常年七點出門，開車
拐上山以後，不到十分鐘就可以到達工作室門口。

緙絲是和刺繡完全不同的存在，前者的開工意味着毫無退路，後者
則可以不斷加針，所以緙絲較之刺繡，也就多了一層壯烈的意味。
緙絲操作的關鍵是通經斷緯，即按預先的設計將圖案勾繪在經面，
之後不停以更換梭子的方式來回穿梭織緯，每個梭子上都掛有不同
顏色的絲線，繼而用撥子把緯線排緊，這樣就完成了整體圖案上微
不足道的一排。只有在千百次撥動撥子之後，整面圖案才能最終完
成，並且這個過程中不允許出錯，否則圖案盡毀。一副緙絲的耗時
往往難以想像，僅僅將需要的絲線全部勾在木機上，往往就需要一
兩個月之久，而在此過程中，顧建東還要不斷調試絲線的顏色搭配。
他需要同時應對三十幅以上的在繡作品，每天的工作錯綜而迷離。

緙絲工藝的標準工序大約有十六道：畫樣、配色線、搖線、落經
線、牽經線、套筘、彎結、嵌後軸經、拖經面、嵌前軸經、捎經
面、挑交、打翻頭、箸踏腳棒、捫經面、修毛，每一步顧建東都
需要關注，而他最癡迷的還是畫樣。雖然並不是科班出身，但他
對自己在美術上的第六感是自信的，經他手出產的緙絲，和那些
老派的同行也有氣質上的不同。他將中國傳統繪畫中工筆與水墨

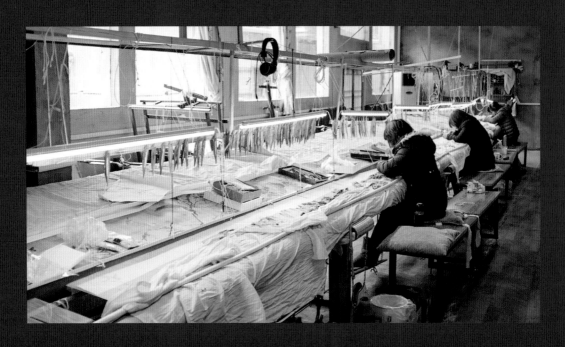

相結合，重構緙絲的畫面，而在具象與抽象之間找到最佳的比例平衡，則是他所擅長的。

▲ 工作室一個繡架上堆疊的兩三張圖紙，通常就已出示了這台繡架未來兩年內的全部工作量。

緙絲製作步驟

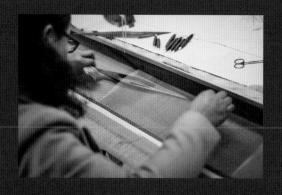

緙絲通常在平紋木機上
完成，首先在織機上繃
緊經線，經線下襯畫稿
或書稿，再將線條概略
謄抄於經絲面上。

將作品所涉及的所有顏
色絲線分別裝於舟形梭
子上，意味着可以開啟
長時間的勞作了。

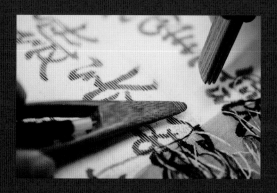

以經絲面為紙，不同顏
色的緯線遊走其間，並
用不同尺寸的撥子使線
條緊實，在布面上形成
色塊再成畫。因在圖案
背面作業，緙絲藝人看
到的畫面總是反向的。

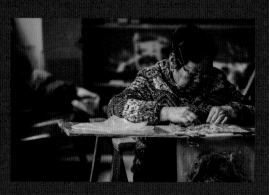

整幅緙絲完成後，需由最
耐心的老藝人剪去背面
的緯線，方才呈現只顯
彩緯而不露經線的布面。

▼ 清乾隆御用緙絲龍袍
局部細節

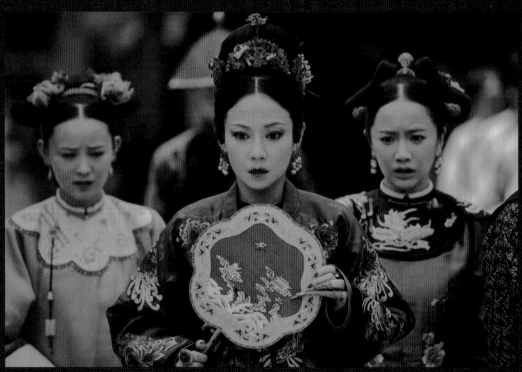

▲ 《延禧攻略》中高貴妃所執的緙絲扇子，即出自顧
建東之手。其原型來自於故宮博物院所藏乾隆時期的
一把緙絲《海屋添籌圖》雕花柄團扇。

一二百件，這其中包括了袍褂、官服、補子、屏風、掛屏、帷幔、桌圍、椅披、坐褥、靠墊、迎手、荷包、香袋、扇套和包首等日用紡織品。

因此當欒賀鑫和姚志杰在構思《延禧攻略》中各嬪妃身份與性格的辨識符號時，就想到了緙絲團扇。這種可以讓劇中人物自然手執而不突兀，亦可以大面積展示本身細節的道具，安置在乾隆年間再合適不過了。他們於是在故宮的藏品中為每位嬪妃選擇了一款母版扇面，再由顧建東進行改良。這種改良既涉及緙絲畫面的無數細節，亦關乎扇形框架。

扇骨與扇柄裡的講究並不比扇面中的少，因為材料的多元，任何一種不同品種的竹或木都會在製作中展現不同的氣性，同時自然材質對濕度也異常敏感，以竹為框的團扇，只是圓形還相對簡單，若要呈現諸如海棠形、梅花形、秋梨形或芭蕉形這些異形，則需要經過無數次火烤，繼而小心地拗出弧度。最後繃扇面的一步也必須格外悉心，而每一把扇子的扇杆則都需要以六百目砂紙反覆打磨，才能呈現最滑順的握感。

來自山林的竹，和在山林裡完成的緙絲布片，最終組合成為氣韻別致的緙絲扇子；而這些輾轉幾位手工藝人的集體創作，也被賦予了另一種特質——同時裹挾了厚重的勞作時長和靈性的自然詩意。

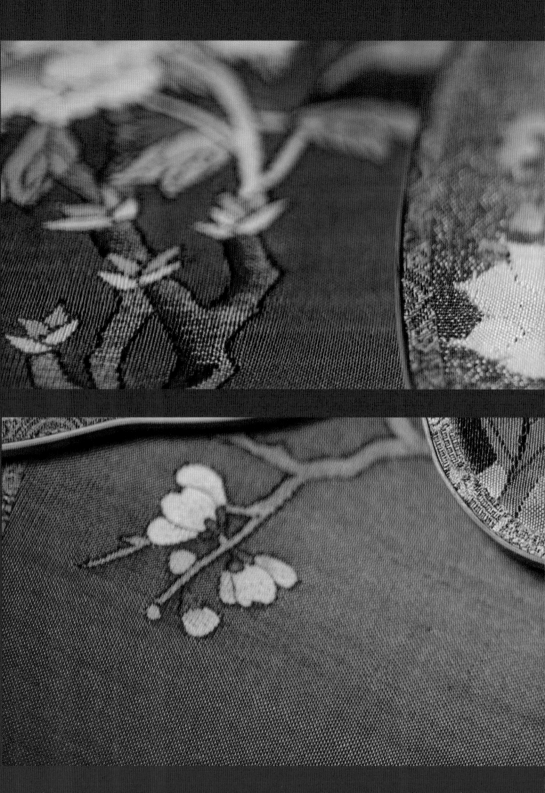

▲ 相比老派的緙絲藝人，顧建東更擅長在作品中讓詩意自然流露。

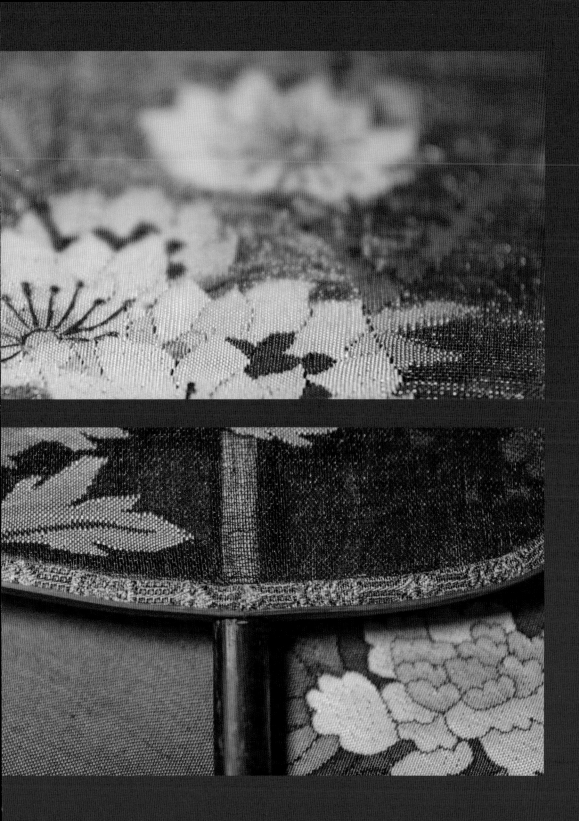

服裝造型組：小樓東風

服裝造型組需負責拍攝期間所有和服化道相關的繁雜事務，
這是職能上的定義；而若從空間上定義，
《延禧攻略》的服裝造型組則佔據了一整座六層小樓。

作為一座小鎮，橫店是立體的，同時也是單調的。一方面，分期
建造的影視城幾乎囊括了歷史上的所有朝代，這些朝代的痕跡也
會似有若無地散落在小城裡的每個角落，道具服裝小作坊四散各
處，而幾乎所有街道上都有和影視行業相關的門臉；另一方面，
橫店也是單薄和凜冽的，在沒有暖氣的南方冬天裡，這裡的商業
配套略顯蕭索，對於需要進組拍攝數月的演員而言，也許只有緊
繃的入戲狀態可以抵擋寂寥。而服裝造型組幾乎是全年常駐的。

和其他三四線城市有着明晰的新老城分界線不同，橫店的雙城
性表現為一半是影視城，一半是服務影視城的周邊小鎮。這裡
的賓館幾乎都被劇組駐紮，中午在走道內會有盒飯發放，而群
眾演員則不定期在大堂集合。

在歡娛影視駐紮的賓館邊上，服裝造型組有一整棟小樓，林小
麗與林安琦帶的化妝組與梳妝組常年在二樓工作，往上的三層
則是宋曉濤的辦公室以及手工藝人們的勞作場地，還有麇集了
巨量戲服與布料的倉庫。這裡也有本土和異鄉的某種對照，林

▲ 一個小物件在最終的電視畫面裡可能只有瞬間存在，
但對於幕後製作者來說，卻需要在毫米之間花費長久的
心血。

小麗和林安琦會不定期做台式小吃，宋曉濤則似乎並沒有特定的港式鄉愁，她和助手們的午餐是慣常的清淡家常菜，在簡短的用餐之後，馬上重回緊張的勞作。

這座小樓在橫店的存在，佐證了于正對於服化道的重視，也讓經由歡娛影視出產的每一部劇作的精良，有了可追溯的源頭。

拈針走線

四位繡娘們的繡花經驗加在一起，早超過了百年。宋曉濤最早找到她們的時候，她們正在為高端定製的服裝完成手工繡花部分，最初抱着試一試的心態從北方的家鄉來到橫店，最終這裡成為了她們流連三年之久的地方。她們早已習慣這裡的亞熱帶季風氣候，也習慣每天近乎一半的時間端坐在繡架前。在這裡所繡的花稿，從氣質上而言，與她們幼年和老一輩學習繡花時走線的紋樣更接近，所以在橫店的勞作更像是一次對過往的巡禮。而唯一不適應的，是橫店的濕冷氣候對頸椎與腰椎的侵擾。

▼ 打籽繡是一種古老的繡法，最早見於蒙古諾因烏拉東漢墓出土的繡品。其針法的要義是當上手將線抽出，下手立刻移至棚面，將線拉住同時將針置於線外，牽線在針上繞一圈，繼而在近線根上側刺下，然後下手還原，將針拉下，棚面即呈現一粒籽。打籽繡天然挾帶了微量的拙樸感，以及微妙的立體感。

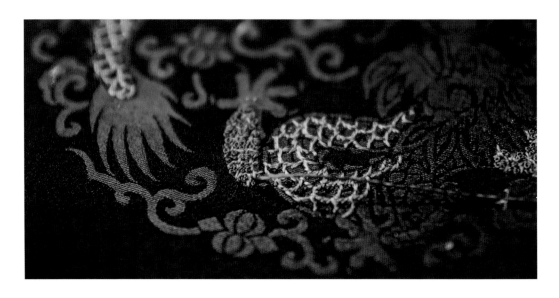

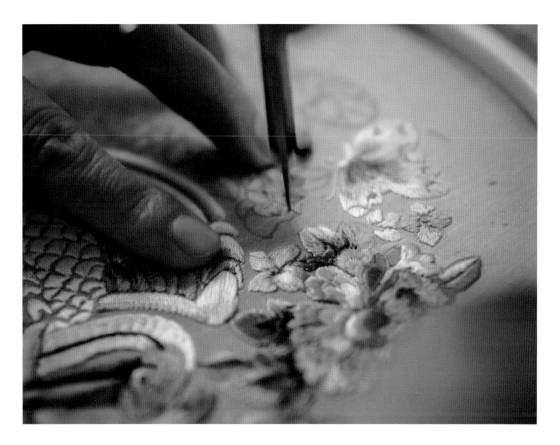

▲ 來不及全部手繡的圖案，便會採用機械和手工結合的方式來提高效率。

她們的作息和節假無關，也與節令相違，唯有殺青之後的短暫空閒，她們才會回家進行一次並不算正式的探親，用以彌補常年的在外以及春節的缺席。橫店對於她們而言，是一個離工作儀式感最近的場域，但也絕非第二故鄉。在這裡她們並沒有時間追劇，雖然她們會在開播之前熱情地通知所有親朋好友，也會在演員來試裝的時候不自覺地幻想可能的劇情，但是真正的看劇卻與她們無緣。可能是所有的時間都要用於繡花，也可能是觀影時的注意力會被自己的作品分散，她們並無福沉浸於劇情，屬於她們的夜晚在繡架上的無數針腳裡。

繡花是一項會吞噬巨量時間的勞作，四位繡娘裡有三位是同胞姊妹，這讓她們在橫店的生活更像是挪移了一部分的家庭生活，但也讓她們錯失了親歷孫輩出生和為愛人祝壽的機會。靖氏三

姐妹在這裡的每天都和幼年時一樣，一同端坐繡架前，於穿針走線的閒暇嘮幾句家常。在被問及如何處理某一種繡法的難點時，她們並不會有明確的答案，手繡對她們而言，已經成為一種本能，只要手拈針，穿線而過的須臾就可以解決所有問題。

至於張紅葉比四位手繡繡娘還要年輕一輪，但四十多歲的她也有着二十六年的繡花經驗，較之老一代繡娘們幾乎全程倚賴傳統的手繡技法，她在團隊內則承擔更多元的工作。比如來不及全部手繡的圖案，她會採用機械和手工結合的方式，用手推繡來提高效率。此中對於操作者的要求是多維的，既要對下針的位置嫻熟於胸，又要對機械的操控完全掌握，更要克服高速操作帶來的雙倍難度。

除此之外，她還會根據宋曉濤的想法做一些沒有明確要求的繡片打樣，她需要動用對色彩全部的敏感來搭配僅有些微顏色差異的絲線，又要憑藉一閃而過的靈感在繡布上描畫創意。對她來說，最開懷的時刻是打樣的作品得到宋曉濤肯定——既不需要調整顏色，也不需要改變構圖，甚至被要求再複製多片投入劇中。

她的生活幾乎是全年無休的，她已經很久沒有回過遠在北京的家。橫店的規則深邃而充滿未知，影視城的星光撲朔，江南的水氣瀰漫，是和故土完全迥異的城邦。而她的時光，從來就是與繡架廝磨，無論身處何方。

▶ 對於繡娘們來說，在同一塊布上兩人對坐同時操作，已經是一種習慣性的日常，靖氏姐妹每天的所有勞作，都在布面上進行，大幅面的作品有時甚至需要多人一起完成。

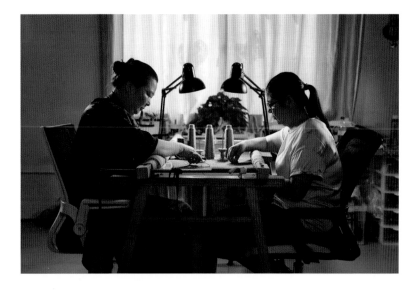

▶ 張紅葉既可以如月穿雲般推動繡花機，也可以指端撚針在布面流暢走線。

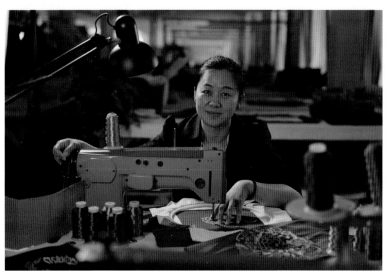

敲打萬物

敲銅是一種無所不能的工藝。

只要有錘子和鑿子，再配合火源，一個敲銅藝人就可以完成幾乎任何器物的製作。大到屹立山間的恢弘佛像，小到垂掛耳際的細巧掛件，都可以經由漫長的敲打完成。

他們的操作台是軟糯的，適當比例的松香和土熔化後，倒入一個淺層的容器，再將加熱後的銅板置於松香之上，就可以進行捶打了。一個合格的敲銅藝人深諳松香與土的比例，從而讓每一次的捶打都恰到好處。

成套的鑿子也必定是跟隨多年的，上百把形式各樣的鑿子，佐以錘子的敲打，在銅板上形成高低起伏的線條。微妙的弧度可

▼《延禧攻略》劇中由敲銅工藝完成的頭飾，可以呈現任何繁複的造型。

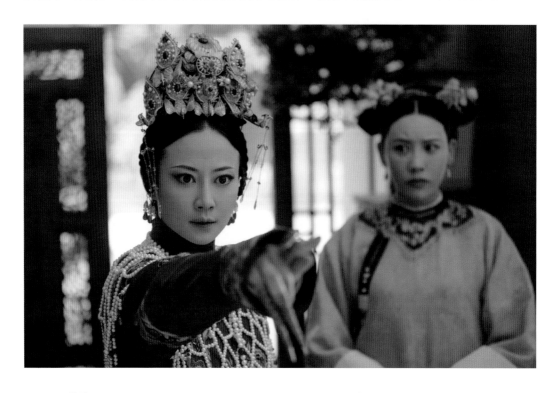

▶ 一個敲銅師傅的鏨子
通常以百計。

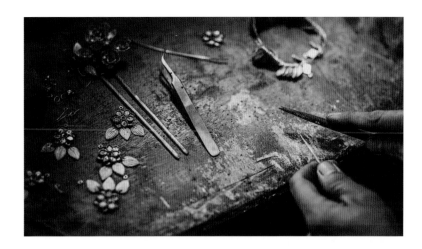

▶ 軟糯的操作台由松香
和土加熱融化後形成，一
個合格的敲銅藝人必須深
諳兩者的最佳比例，從而
使每一次捶打恰到好處。

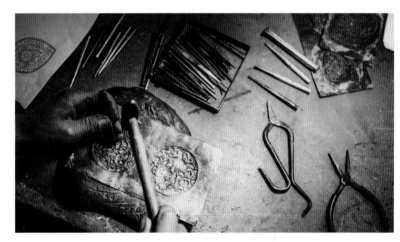

▶ 淬燒和退火是在銅器
塑造過程中重要的一步。

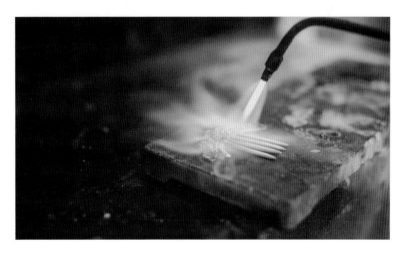

以營造適宜的凹凸感，流暢的走線也可以帶來玄妙的氣韻，一切均由下手時的力度決定，而這種力度的拿捏難以言傳，唯有經年的敲打才能習得。

然後或打磨拋光，或做舊上色，在每一個組件都完成之後，就是焊接組裝的階段了。敲銅團隊幫助宋曉濤復刻了包括清代領約、鈿子、簪子在內的各種飾品，任何一種器物的動人之處，都可以在鏨子之下成為可能。而在《延禧攻略》中，敲銅團隊甚至還製作了一部分點翠飾品的底座，讓關於點翠的復刻更加順利。

敲銅技法起源於春秋戰國的傳統鏨銅藝術，這種技術最早的功用是記錄，和竹簡相似，先民們在銅器上留下文字用以反映重大事件和人物傳記，後來才漸漸流於裝飾之用。由於敲鋼傳統已覆蓋了幾乎大部分信史，所以當宋曉濤在調用這一工藝的時候，也有足夠的底氣；而敲銅無所不可的塑造能力，也讓宋曉濤在復刻罕見器物時有了些微心理後盾。

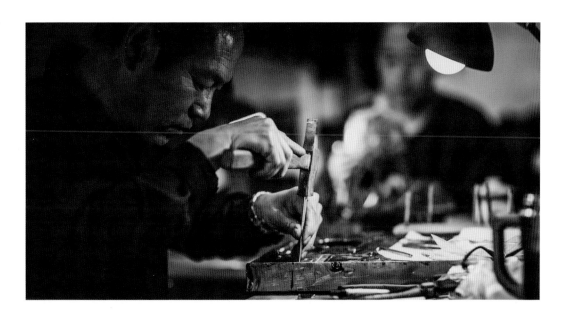

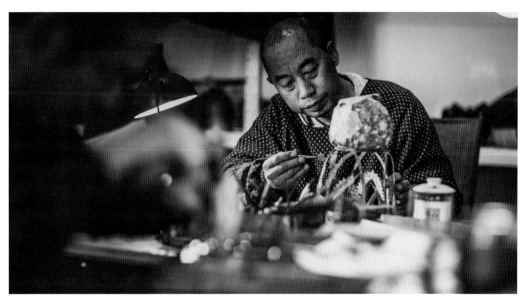

▲ 在敲銅藝人的巧妙技
藝下，不同組件經過焊接
成為了立體的飾品。

林小麗：眉黛朱唇入時無

橫店的時空對於林小麗而言是立體而空曠的，
可以是任何朝代，也可以是任意歷代。

作為化妝師，她需要在這裡跟隨不同劇組的拍攝周期，帶領團隊一起親歷不同的朝代。春光恍眉尖，掃黛開宮額，淺注若櫻唇，碧睜佐丹頰，在妝容上準確還原年代感是一項嚴肅而漫長的工作，化妝師首先需要細緻體味不同年代流行元素在妝容上的體現，無論是盛唐還是晚清，都有屬於當時特定的流行風向，而古畫或者任何文物上的人物圖像，則是一個影視劇化妝師唯一可以倚賴的創作腳本。

然而年代並不是全然縱向的，維度上還會存在不同族群的流變和不同地域的互滲，這讓關於妝容的探索有時候比最緘默的考古工作還要細緻。林小麗不止一次地感嘆中國歷朝中出現過太多先鋒的妝容，比如唐的蛾眉，比如清的絳唇，所以更多的時候，對過往不同時期的妝容考據，更像是栽進了一場既時髦又復古的當代彩妝秀。

除此之外，劇本也是一個會隨時介入創作的重要元素，化妝師必須對人物性格以及劇情走向嫺熟於胸，才可能在妝容的打造上更

接近人物最應該流露的氣質。主理所有角色造型設計的宋曉濤，會在開拍前和林小麗進行全面探討，既關於角色的整體感覺，也涉及妝容上的細節創意。她的辦公室就在化妝組與梳妝組的樓上，日常她與林小麗和林安琦的互動既和生活有關，也與創作牽連，《延禧攻略》中任何一個人物的精氣神，幾乎都出自她們三人之手。

林小麗至今記得吳謹言第一次來試妝的場景，她被要求剃掉自己的眉毛然後再上妝。此前根據令妃的清代畫像以及吳謹言的面部輪廓，林小麗已經專為魏瓔珞設計了眉形，團隊內的化妝人員在籌備前期也會自覺剃掉自己的眉毛互相練習，而當吳謹言正式完成妝面穿上戲服以後，連林小麗本人都不免驚嘆她與令妃畫像在眉宇間似有若無卻又幾無二致的相似。令妃的幹練和颯爽，可以在吳謹言的劇照裡找到某種確切的倒影。

▼ 化妝師必須對人物性格以及劇情走向嫻熟於胸，才可能在妝容的打造上更接近人物最應該流露的氣質。

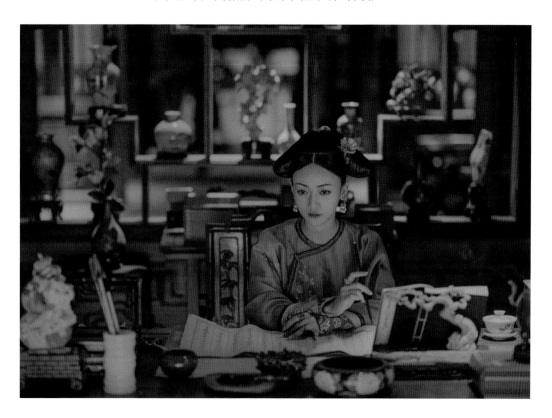

如果說服裝組與道具組的工作恰似遠行的航母，化妝組的工作更像不斷出入海底和海面的潛水艇。她們幾乎從無靜態，演員的妝容可能隨每一場劇情需要隨時變動，每天必經的卸妝步驟則讓他們必須在第二天一早再重新描畫一整個完整的妝容，只要劇組開拍，化妝組就不得竭息。從某種意義上來說，她們的工作既是暫時的，也是連綿的，並且不容許一點差錯，因為即使是一個腮紅位置的錯位，也可能變成隔代；而比如高貴妃這類需要戲曲元素的妝容，則像迭出的考題如影隨形。

耗時是另外一個命題，對劇組和演員而言，時間永遠是不夠的。團隊內十幾個化妝人員需要精密計算每一個妝容所需的時間，才能在每天早上演員們背劇本的同時高效地完成妝面。在林小麗的要求下，每一個絳唇都需要逐層手工暈染，用以復刻清朝的質感，也從另一個角度與當下的咬唇作出分野。在每天收工之後，林小麗會帶團隊一起在剪輯房回看當天拍攝的場次，再在微信工作群裡做相應的筆記，提出需要優化或者可以留意的某些細節，從而明確指導第二天的全部工作，通常這個步驟就

▼ 對於影視劇化妝師而言，穿越時代的堆疊與落筆，不僅流連於脂粉之間，也與劇本與人物並行。

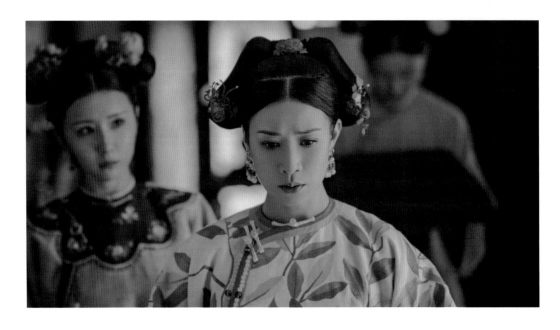

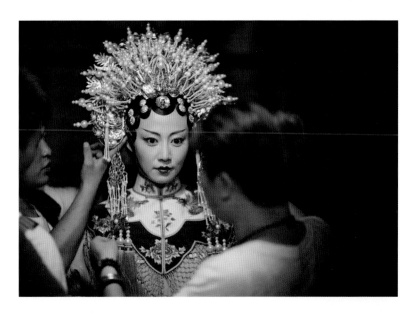

◀▼ 高貴妃在劇中有篇幅不多卻濃墨重彩的昆曲橋段，精準的戲曲妝面無疑可以幫助演員最大程度接近準確的演繹。昆曲妝容最特別的一步就是將眼角吊起，從而在舞台呈現赫然驚現的神采，而對於化妝師來說，需要學習的手法也從來迭出不窮。

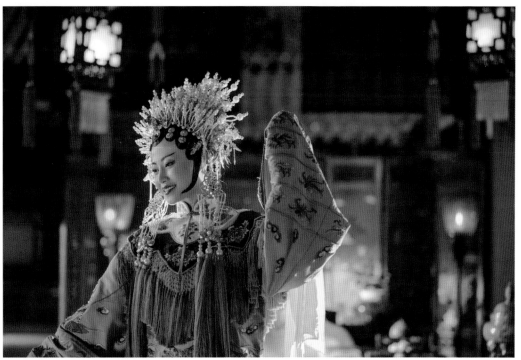

需要團隊全員花費一個小時以上。

《延禧攻略》的拍攝時間正好經歷了盛夏，脫妝的問題一再困擾演員，林小麗於是讓團隊在中午給所有演員卸妝，僅僅保留相對不易出汗的眉形和眼妝，其他位置則全部重畫，這讓工作量幾乎翻倍。在林小麗看來，演員底妝的貼合程度會很大程度影響觀眾的觀影體驗，雖然在成為影視劇化妝師那天起，她就徹底失去專心享受觀影樂趣的權利，因為她的注意力會不自覺地駐留在演員妝容的完成度上。

她始終堅持摒棄公式化的妝容，比如韓式平眉在她的團隊裡是絕對禁止的，而無論多麼大牌的演員，入組後還是會根據角色的需要剃掉大部分或者全部的眉毛。在林小麗的妝容理念裡，只存在適合角色性格的眉形，而非以演員自己的原型去設計。在《延禧攻略》中，慣常的眼線也被有意地棄用了。眼線的刻意可能會製造某種與影片調性不符的疏離感，所以林小麗在眼影上做了加強，用以彌補眼線的缺席，同時也幾乎鮮有用及腮紅。在她看來，妝面和任何藝術品一樣，留白是一種必要。

作為一個化妝師，林小麗對任何會在指尖殘留氣味的動作都投諸審慎，在入行的二十多年裡，她從來沒有剝過橘子，不願意指尖的任何氣味干擾工作的專業。而她始終相信，妝容在幫助演員完成人物準確度與立體感的塑造之同時，也會讓那些遙遠的故事更接近當下此刻。

▶ 醫用乳膠手套是林小麗的固定裝備，在入行的二十多年裡，她從來沒有剝過橘子，因為任何殘留在化妝師指尖的氣味都會干擾工作。

▶ 韓式平眉在林小麗的團隊裡是絕對禁止的，她摒棄的從來就是公式化的妝容。

林安琦：高髻雲鬟梳宮妝

在台灣一起入行，又幾乎同時來到橫店，
互為表姐妹，又在同一個團隊內分管梳妝和化妝，
林安琦和林小麗的合作挾帶了某種師承一脈和親情賦能。

梳妝較之化妝，可參照的史料其實更少。在古畫中對面部的描摹
可能有似妝面的再現，但對青絲的刻畫則不可能將其內部結構交
代詳盡，而在可考的文獻中，大多是關於髮型流行的文字描述，
鮮有具體梳法的圖示和工具的解說。所以一個影視劇梳妝師的工
作，更多的時候可能更像在曠野中獨行，沒有地圖的指引，沒有
前人的痕跡，也沒有日月的出沒作為方向參考。

比如若要復刻《簪花仕女圖》中的蛾眉，可以對照畫作做到絕對
的精確，而要復刻此中的髮式，做到與唐代一模一樣，則幾無可
能。再比如在《虢國夫人遊春圖》中，雖然可以清晰地看到倭墮
髻，但當時的梳法卻永遠是未知的。一旦時代逝去，我們也就徹
底失去了感受當時人們如何悉心安置髮絲的機會，可考的史料儼
如荒漠，那梳妝師的想像力可能是唯一的甘泉。

除了對抗歷史細節的缺位，梳妝師還需要直面的，是歷史與當下
之間的關係。演員的臉形必然各異，同時摻雜大量差異的還有頭
型與髮量，如何讓久遠的髮型恰如其分地存在，則是對梳妝師最

▶▼在魏瓔珞的髮型創作上，林安琦並沒有依循清宮劇的慣有作風，在入宮前期以及後續劇情的一些特別橋段中（比如在宮內的江南市集上喬裝沽酒女一段），她更多地借鑒了晚清女子在髮式上的俏皮靈動，甚至還在民國照片中尋找靈感元素。在魏瓔珞入宮之後，才讓其髮型回歸規整的乾隆盛世做派，從而讓整部劇在視覺上不會跌入清宮劇的窠臼。

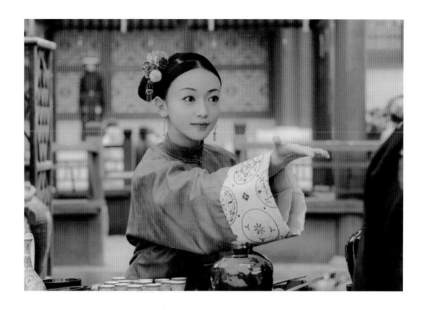

嚴峻的考驗，為此林安琦和團隊需要投注足夠的耐性和專注。對當代觀眾而言，並不常見的古代髮型將會是觀影時第一眼的關注所在，所有細枝與末節都可能在成片的畫面裡被觀眾充分注意到，因此幾乎容不下任何出錯。

髮式的繁複，與朝代的錯綜並無二致，而梳妝者的手藝，也與青絲的靈動同宗可查，美感的闡發，來自歷史的凝聚與當下的觀照。

對於《延禧攻略》來說，得益於妝面與髮式都相對接近現代，所以梳妝組也有了更寬廣的創作空間，比如魏瓔珞在進宮前的髮型會更接近江南女子的俏皮靈動，而進宮之後才向乾隆盛世的宮廷髮式靠近，從而毋庸跌入清宮戲的窠臼。

二十多年的從業經驗，讓林安琦總是不自覺地在工作之外，也用梳妝師所特有的視角審視周遭的物件。比如在澳洲旅遊的時候，她會特意去逛當地的二手市場，那裡可以淘到一些鮮見的由第一代華人移民帶去的老舊物件，類似民國時期的純銀一字夾和老瑪瑙頭飾；而在韓國的旅行也同樣如此，從朝鮮流入韓國的那些頭飾舊物，在氣脈上無限接近中國的明清時期。對林安琦而言，這些既是個人收藏，也可以在未來的任何瞬間成為劇中道具。

事實上，梳妝組另一重要的日常工作就是製作頭飾。從一枚不起眼的簪花，到雍容閒雅的整個鳳冠，林安琦和團隊都製作過。而當旅行中穿梭於不同博物館的時候，林安琦常常感受到後知後覺的靈感溢出，那些古老的出土物件所展現的迷人結構，會讓她接下來的創作更親近歷史。至於她經年收集的各種老物件，也會不經意地有串場戲份，比如《延禧攻略》中有幾件點翠頭飾，是她收藏的真正老物件，其中一件最大的點翠頭飾因為價格太高，最終由于正購入成為了劇中道具。對於並不喜好收藏的于正而言，這樣的物件唯有成為道具才有了真正的價值。

除了頭飾以外，假髮也是古裝劇的另一種重要道具。其實假髮並非當代獨有，而是早就普遍存在於古人的生活中。沈從文在《中國古代服飾研究》這樣考證了唐代的髮型趨勢——「早期高聳輕俊，後期流行用假髮做義髻」，假鬢和義髻也成為了梳妝組最慣常的作品。在《延禧攻略》中，宮內女性的髮型大部分需要燕尾

▲ 于正購入的點翠古董。對於並不喜好收藏的他而言，這樣的物件唯有成為道具才有了真正的價值。

▼ 梳妝組重要的一項日常工作就是製作頭飾，從一枚不起眼的簪朵，至雍容開雅的整個鳳冠。

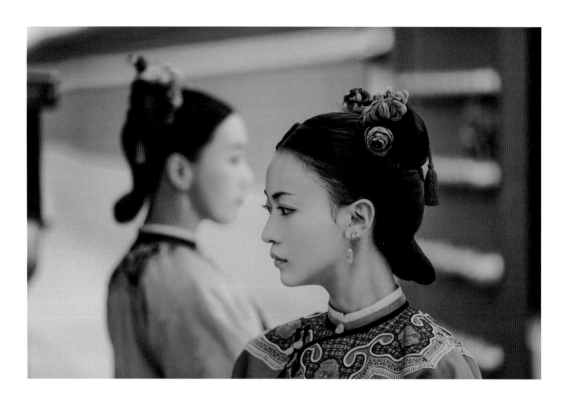

來完成，這是一種在兩把頭之後由剩餘垂髮梳起、上翹似燕子起飛的扁平狀髮束，林安琦一再要求團隊用真髮。在她看來，現代的人造纖維材質雖然便捷易控，但在某些角度下嚴重的失實感會給全劇帶來災難性的觀影體驗。

有幾次，林安琦發現自己多年前摸索製作的髮飾，竟然在淘寶熱賣，甚至成為了影樓的爆款，她全然沒有懊惱。能夠以一己之力引領行業並且帶動傳承，可以成為一件值得竊喜的事情，也是她作為一個梳妝師更期待的結果。

而對於她和整個梳妝組來說，她們既是髮絲微動的牽引者，也是微塵萬象的收集者，她們的工作雖然細碎，但也恢弘而凝重，那就是用不同的髮型語言坦然地講述年代質感、莊重地演繹歷史橋段、貼合地複述彼時情愫。

▲ 雖然在真實的歷史中，女子髮型上的「燕尾」在道光、嘉慶年間才出現，林安琦還是選擇把這一設定帶至乾隆時期。在她看來，美感的躍動和歷史的寫實並不應該相斥，創作者完全可以自己設立一個緩衝空間，用以二次創作。

▶ 對於林安琦和整個梳妝組來說，她們既是髮絲微動的牽引者，也是微塵萬象的收集者，她們的工作雖然細碎，但也恢弘而凝重。

▶ 為了復刻古人在髮式上的追求，假髮和義髻成為了梳妝組最慣常的作品。

鳴謝

《〈延禧攻略〉美學解構》一書得以付梓，對所有台前幕後的參與者，謹致謝忱！

出品人　于正　楊樂

總製片人　藝術總監　編審　于正

總發行人　楊樂

導演　惠楷棟

監製　李秀珍

美術指導　欒賀鑫

造型指導　宋曉濤

梳妝指導　林安琦

原創音樂　陳國樑

片頭設計　倫鵬博

演員

秦嵐　飾　富察容音

聶遠　飾　弘曆

張嘉倪　飾　順嬪

吳謹言　飾　魏瓔珞

佘詩曼　飾　嫻妃

許凱　飾　富察傅恒

譚卓　飾　高貴妃

王媛可　飾　純妃

洪堯　飾　弘晝

王冠逸　飾　海蘭察

王茂蕾　飾　袁春望

練練　飾　愉貴人

李春嬡　飾　納蘭淳雪

姜梓新　飾　明玉

潘時七　飾　嘉嬪

方安娜　飾　珍兒

李若寧　飾　陸晚晚

蘇青　飾　爾晴

宋春麗　飾　太后

鄧莎　飾　魏瓔寧

何佳怡　飾　張嬤嬤

白珊　飾　裕太妃

殷旭　飾　方姑姑

沈保平　飾　魏清泰

劉恩尚　飾　李玉

戴春榮　飾　嫻妃母

高雨兒　飾　錦繡

張譯兮　飾　吉祥

工作人員

導演 惠楷棟

編劇 周末

文學責編 楊楠

歷史顧問 方羽

製片主任 姜郡楠

統籌 苟乂文

特技總監 趙剛

攝影師 王旭光　鄭大偉

梳妝組長 張宏娟

化妝組長 林小麗

服裝組長 蔣婭萍

燈光師 彭鎮　曹洪偉

執行美術 姚志杰

藝人總監 楊念波

剪輯指導 王學飛　王學偉

紀錄片 尹亞飛

劇照師 楊俊峰

道具組長 高迎新

置景組長 宮會賓

禮儀老師 于煊　徐博

武術指導 王德明

發行總監 喬琪

海外發行總監 李茜

商務合作 劉婧　李超　湯蘋

宣傳總監 席小刀　劉甲

宣傳統籌 伊忠輝　婁鑫

法律顧問 李丹　玄立友　申慧英　黃洋

財務顧問 楚英平　毛小英　吳先知

三聯書店
http://jointpublishing.com

JPBooks.Plus
http://jpbooks.plus

責任編輯	趙寅
書籍設計	黃嘉琪
書名	《延禧攻略》美學解構
策劃	東陽歡娛影視文化有限公司
口述	于正、欒賀鑫、宋曉濤等
撰文	蔡蕊
攝影	尹亞飛、沈煜
出版	三聯書店（香港）有限公司
	香港北角英皇道 499 號北角工業大廈 20 樓
	Joint Publishing (H.K.) Co., Ltd.
	20/F., North Point Industrial Building,
	499 King's Road, North Point, Hong Kong
發行	香港聯合書刊物流有限公司
	香港新界荃灣德士古道 220-248 號 16 樓
印刷	美雅印刷製本有限公司
	香港九龍觀塘榮業街 6 號 4 樓 A 室
印次	2019 年 7 月香港第一版第一次印刷
	2021 年 11 月香港第一版第二次印刷
規格	16 開（170mm × 240mm）208 面
國際書號	ISBN 978-962-04-4429-6

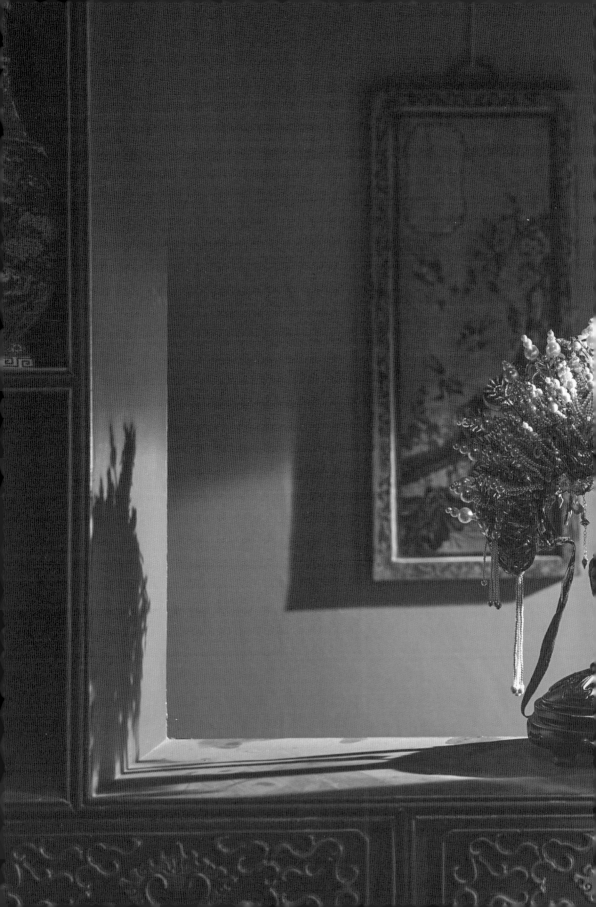

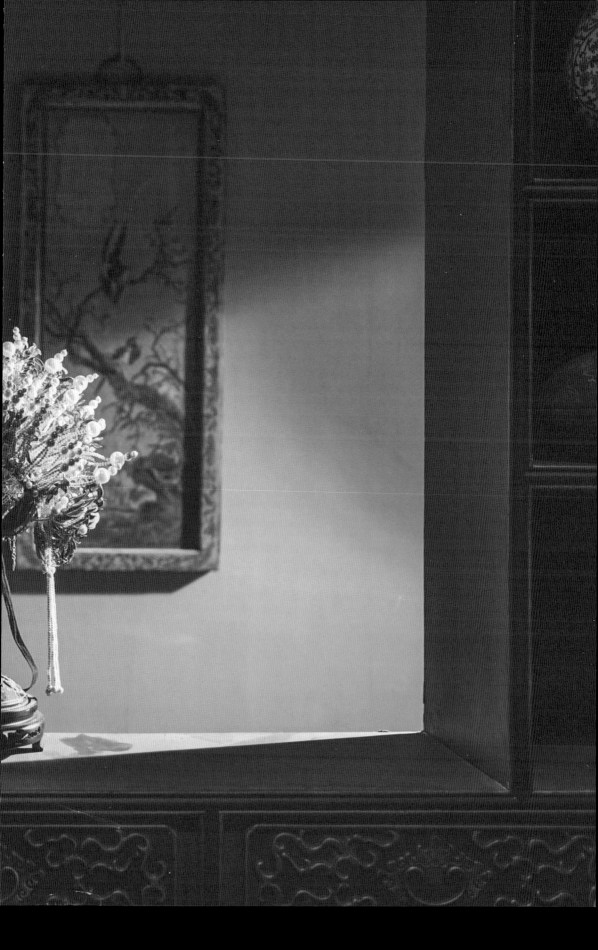